智富 金鍾潤의 행초서로 쓴

李白詩
이 백 시

200首

지창 김 종 윤 書藝

❀ ㈜이화문화출판사

책을 펴내며…

초등학교 4학년 여름방학 시절, 선친께서 봉성산 사장에서 고 김규태(고당)옹에게 서예 공부를 할 수 있도록 기회를 마련해 주셨다. 그 시절 서예공부를 시작으로 평생 서예와 인연을 맺고 학창 시절 줄곧 미술에 관심을 갖게 된 것이 칠순이 훌쩍 넘은 내 삶의 동행이 되었다.

대학시절에는 미술반 써클활동을 하면서 정승주 교수님께 전문적으로 서양화 지도를 받게 되었다.

이어 교직에 몸 담아 광주로 전출, 정교수님과 인연을 이어가던 중, 전남대학교 예술대학원 학장을 역임하시던 정교수님께서 프랑스 교환 교수로 떠나시는 바람에 송파 이규형 선생님을 모시고 서예에 전향하게 되었다. 이후 장전 하남호 선생님께도 많은 지도를 받았다.

광주에서 줄곧 작품활동을 했고 각종 공모전에서 입선, 특선을 거쳐 초대작가로 활약하였다. 한 · 중 · 일 문화교류협회 상임이사로서 일본과 중국과의 교류전을 하는 등 서예의 지평을 넓히고자 노력하였으며 한국인으로서 자부심을 갖고 한국의 서예를 일본과 중국에 널리 알리는 데도 일조를 했다.

2002년, 서예를 더 깊이 익히고자 하여 광주대학교 중국어학과를 졸업하였다. 여기에서 멈추지 않고 중국 산동성 산동대학교 외국유학대학원에 입학하여 서예의 기본이 되는 한자, 한시를 더 익힐 기회를 가졌다. 그러면서 우리나라의 전문대학인 산동중앙학원에서 서예과 중국 학생들을 지도 했다.

2004년 조선대학교 교육대학원 한문교육학과를 다니던 중 암증 진단을 받고 명예퇴직을 하게 되었다.

투병생활을 하며 귀향을 하게 되었고 다행히 건강을 되찾았다.
 더 다행스러운 것은 고향 구례에서 서예를 배우고자 하는 분들을 위해 지도를 할 수 있다는 것이었다.

 서예란 글 속에 생명을 불어 넣는 작업이다. 그리고 '삶'이라는 지극히 어려운 문제의 답을 찾아가는 과정이라고 생각한다. 그러기에 나의 서예는 멈추지 않고 계속되고 있다. 아침에 먹을 갈며 그 향 속에 마음을 다잡고, 붓을 움직이며 사람의 마음을 움직이게 하고 있다.

 이 책에는 이 백의 시, 이백편을 행·초서로 담았다.
 앞마당의 복수초가 얼굴을 내밀 즈음 시작한 일이 배롱나무꽃이 영그는 시기가 되어 갈무리가 되었다. 긴 시간 작품을 만들면서 무언가 큰 모험을 하게 될 것 같은 그런 기분이었고 한 편으로는 좋은 경험이 될 것같았다.
 솔직히 말하면 두려움이 더 컸던 것같다.

 어려운 여건 속에서도 언제나 늘 든든한 지원이 되어준 가족들에게 감사드린다. 또한 책을 펴낼 수 있도록 도움을 주신 구례 서실의 관묵회, 금묵회, 연묵회 회원분들께 고마움과 감사를 드립니다.

2023년 7월
지창 김 종 윤

目 次

智窗 金鍾熙의 행초서로 쓴

李白诗 200首
이 백 시

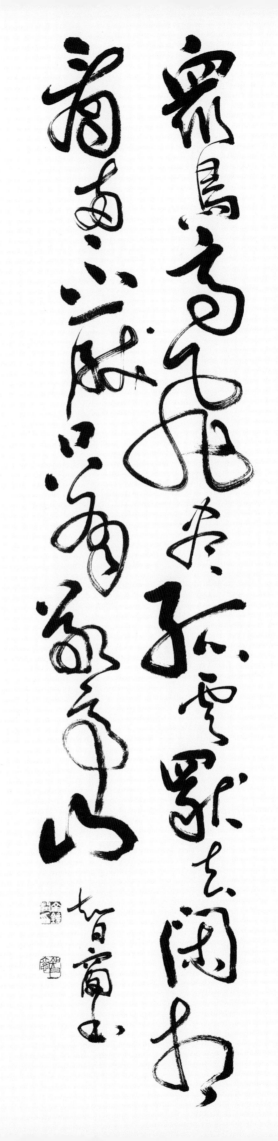

1 坐敬亭山 홀로 경정산에 앉아

衆鳥高飛盡 孤雲獨去閑
相看兩不厭 只有敬亭山

뭇 새들 높이 날아 사라진 푸른 하늘에
한 조각 하얀 구름 유유히 떠서 흐르네
서로 마주 보아도 물리지 않음은
오로지 경정산 너뿐인가 하노라

11

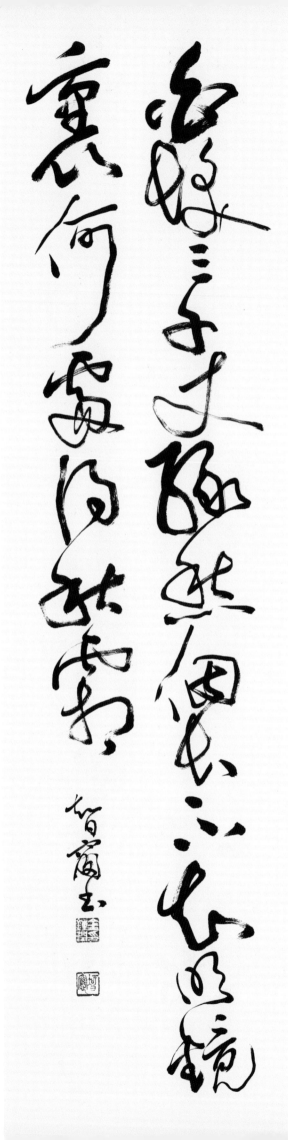

2 秋浦歌 추포가

白髮三千丈　緣愁似箇長
不知明鏡裏　何處得秋霜

백발 삼천장 길이는
슬픔 따라서 자랐건만
명경 속 노쇠한 몰골은
어디서 얻어진 흰 서리인고?

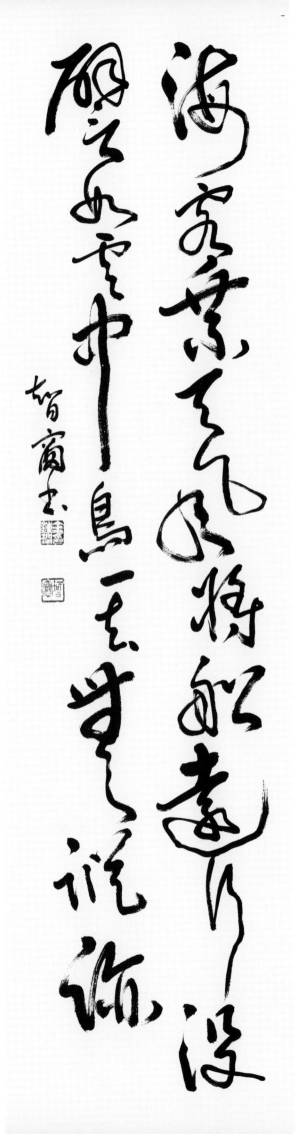

3 估客行 고객행

海客乘天風　將船遠行役
譬如雲中鳥　一去無蹤跡

바닷 길손 천풍에 얹혀
배를 타고 먼길을 가네
구름속의 새와 같이
훌쩍 뜨자 자취 없네

4 白鷺鷥 백로자

白鷺下秋水　孤飛如墜霜
心閑且未去　獨立沙洲傍

해오라기 가을 물에 날아 내린다
한 마리 서리같이 사뿐 내리네
마음이 한가로워 가지를 않고
외로이 우두커니 물가에 섰다

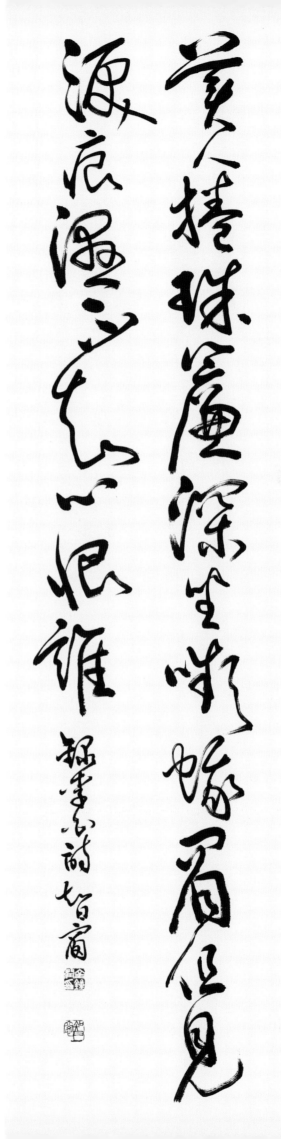

5 怨情 원정

美人捲珠簾　深坐嚬蛾眉
但見淚痕濕　不知心恨誰

예쁜 여인 주렴 걷어 올리고
깊이 앉아 눈썹 찡그리어라
눈물 자죽 촉촉하니 내보이나
뉘를 한하나 가슴 속은 알 수 없네

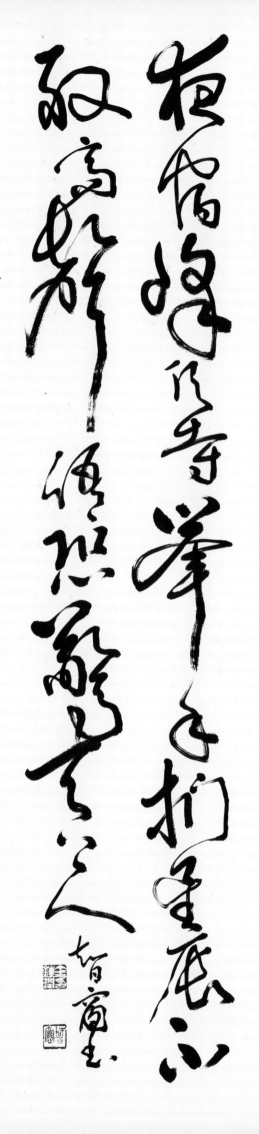

6 題峰頂寺 제봉정사

夜宿峰頂寺 擧手捫星辰
不敢高聲語 恐驚天上人

봉정사 올라 밤을 묵으며
손을 뻗어 별들 어루만지네
큰 소리로 말도 못하겠노라
하늘나라 사람 놀랄 테니까

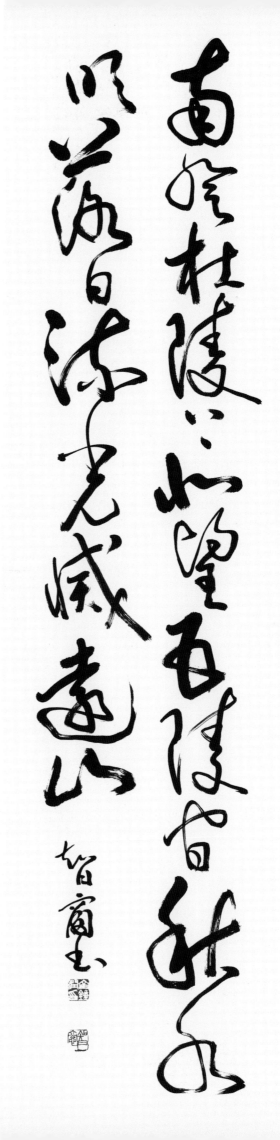

7 杜陵絕句 두릉절구

南登杜陵上　北望五陵間
秋水明落日　流光滅遠山

남쪽 두릉위에 올라
북쪽 오릉 사이 보니
가을 강물 석양에 눈부시어
빛에 가려 먼산들 안보이네

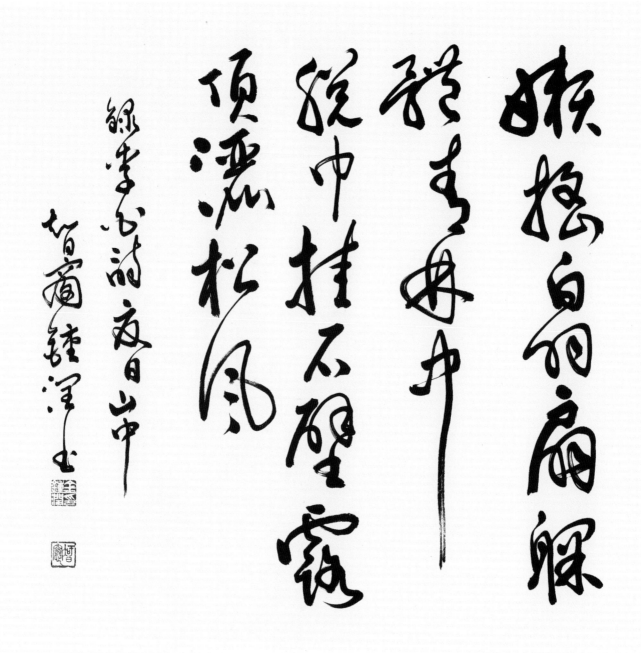

8 夏日山中 여름 산에서

嬾搖白羽扇　躶體青林中
脫巾挂石壁　露頂灑松風

백우선 부채질 귀찮아
숲속에 알몸으로 들었다
망건도 벗어 돌벽에 걸고
송풍에 머리 홀치어 식히네

9 流夜郎題葵獵 해바라기

懺君能衛足　嘆我遠移根
白日如分照　還歸守故園

그대 능히 발목 지킴 봐 부끄럽고
내가 멀리 뿌리 옮겨 탄스러워
날빛이 만일 고르게 비추이면
고향에 돌아 논밭을 지키리라

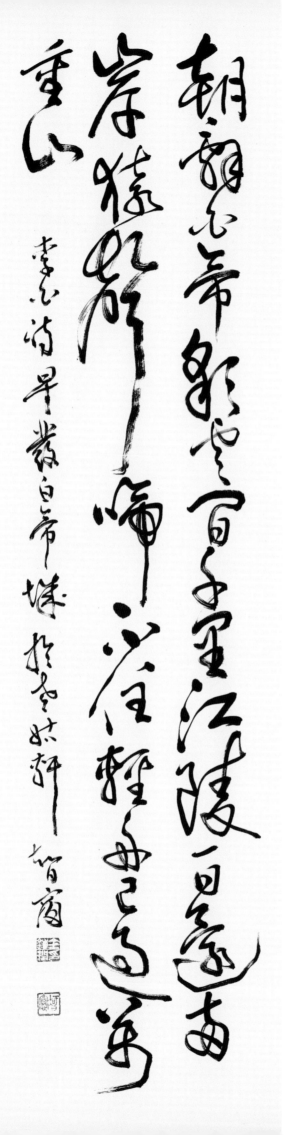

10 早發白帝城 아침에 백제성을 뜨다

朝辭白帝彩雲間 千里江陵一日還
兩岸猿聲啼不住 輕舟已過萬重山

아침에 빛깔 무늬 구름 사이 백제성을 하직하고
천리길 강릉 땅 하루만에 당도하네
양쪽 언덕의 원숭이 울음 소리 처절히 들려올새
가벼운 배는 어느덧 첩첩 산중 만산 다 누볐노라

11 春夜洛城聞笛 봄밤 피리소리 듣고

誰家玉笛暗飛聲　散入春風滿洛城
此夜曲中聞折柳　何人不起故園情

뉘가 부는가 어둠에 살며시 들려오는 피리소리
춘풍 타고서 낙양성 도처에 흐트러져 퍼지어라
오늘 밤따라 이별의 곡 읊조리니
뉘라 고향 그리움 안 일겠는가?

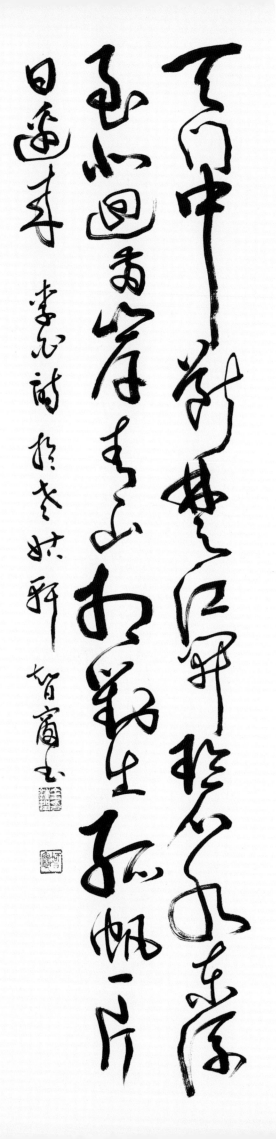

12 望天門山 천문산 바라보고

天門中斷楚江開 碧水東流至北廻
兩岸靑山相對出 孤帆一片日邊來

하늘문 한가운데 갈라지니 초강이 터져 흐르고
푸른 물줄기 동쪽 흐르다 이곳에서 닿아 꺾였네
강 양쪽 푸른산 마주 솟아났고
돛배 한척 해언저리서 내려오네

13 望廬山瀑布 여산폭포를 보며

日照香爐生紫煙 遙看瀑布挂前川
飛流直下三千尺 疑是銀河落九天

향로봉 햇빛에 푸른 연기 서리고
중턱에 폭포수 걸려 쏟아 내리네
날라 내림이 삼 천 길을 떨어지니
은하수 하늘에서 떨어지는가?

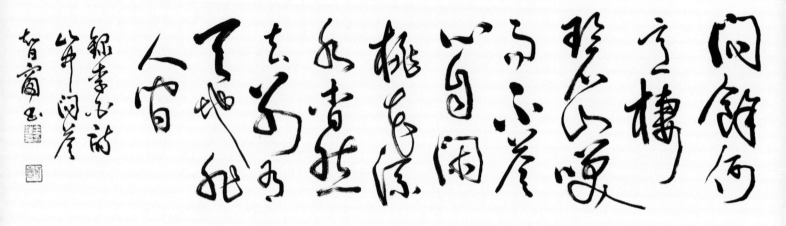

問餘何意棲碧山　笑而不答心自閑
桃花流水杳然去　別有天地非人間

어째서 푸른 산중에 사느냐 물어봐도
대답도 없이 빙그레,마음이 한가롭다
복숭아꽃 흘러 물따라 묘연히 갈새
인간세상 아닌 별천지에 있네

蘭陵美酒鬱金香　울금향 풍기는 난릉의 미주
玉椀盛來琥珀光　옥잔에 채우니 호박광 도네
但使主人能醉客　오직 주인 덕에 길손 취한다면야
不知何處是他鄉　타향살이 어디이건 무관하여라

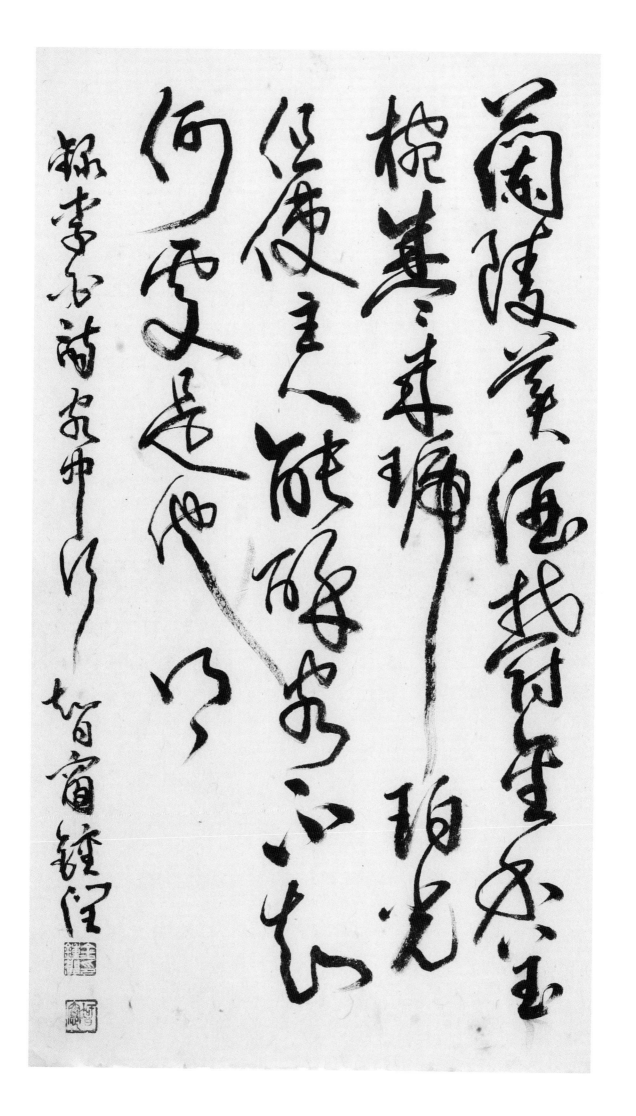

兰陵美酒郁金香　玉碗盛来琥珀光　但使主人能醉客　不知何处是他乡

录李白诗客中作

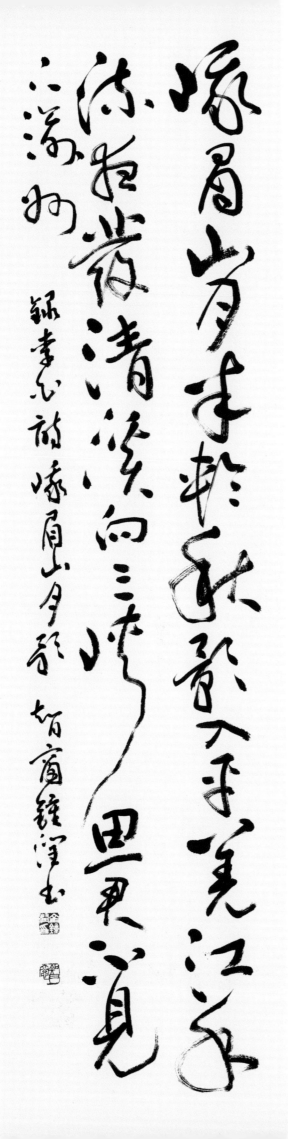

16 娥眉山月歌　아미산의 달 노래

峨眉山月半輪秋　影入平羌江水流
夜發清溪向三峽　思君不見下渝州

아미산에 반쪽된 가을 달님은
그림자만 평강물 따라 흐르네
밤 청계를 출발코 삼협을 바라
임 그리며 못 본 채 유주로 가네

17 陪族叔刑部侍郎曄及中書賈舍人至遊洞庭

이엽과 가지를 동반하고 동정호에 놀다

洞庭西望楚江分　水盡南天不見雲
日落長沙秋色遠　不知何處弔湘君

동정호에 서쪽 강물 나뉘어 들고
수평선 남쪽 하늘엔 구름도 없네
해진 장사엔 가을빛이 아득하니
어디서 동정호 여신 제사 지낼지 모르겠네

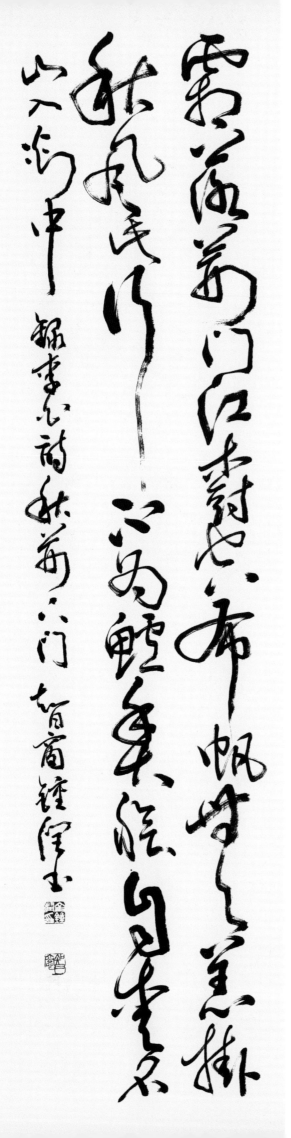

18 秋荊下門 가을에 형문을 지나다

霜落荊門江樹空　布帆無恙掛秋風
此行不爲鱸魚膾　自愛名山入剡中

서리 내려 형문기슭 나뭇잎 질새
가을 바람에 돛달고 순탄히 가네
농어회 그리워서 가는 길이 아니고저
명산을 사랑하여 섬계 찾아 들고지고

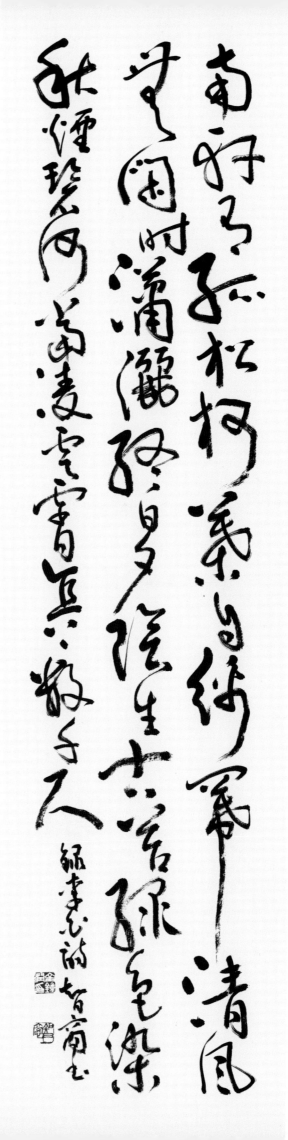

19 南軒松 남쪽 창가의 소나무

南軒有孤凇 柯葉自綿冪
淸風無閒時 瀟灑終日夕
陰生古苔綠 色染秋煙碧
何當凌雲霄 直上數千尺

남쪽 창가의 외로운 소나무
가지와 잎이 절로 빽빽이 덮었는데
맑은 바람이 쉬지 않고 불어
하루 종일 시원하네
그늘에는 오랜 이끼가 푸르게 나있고
그 빛은 가을 안개를 푸르게 물들이네
언제나 그름 하늘을 넘어서
곧장 수천 자나 올라갈까?

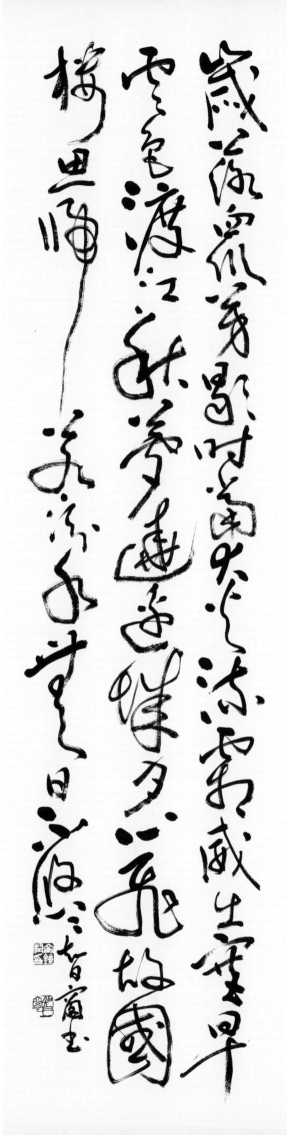

20 太原早秋　태원의 초가을

歲落衆芳歇　時當大火流
霜威出塞早　雲色渡江秋
夢遶邊城月　心飛故國樓
思歸若汾水　無日不悠悠

올해도 저물어 모든 꽃향기 지고
대화 큰별 서쪽에 흘러 가을이 되니
차가운 서리 성밖에 일찍 내리고
구름빛 강물 건너니 가을 풍긴다
꿈은 변경의 달을 맴돌고
마음 내 고향 집에 날더라
가고픈 생각은 노상 분수 흐르듯
유유히 흐르지 않는 날이 없어라

30

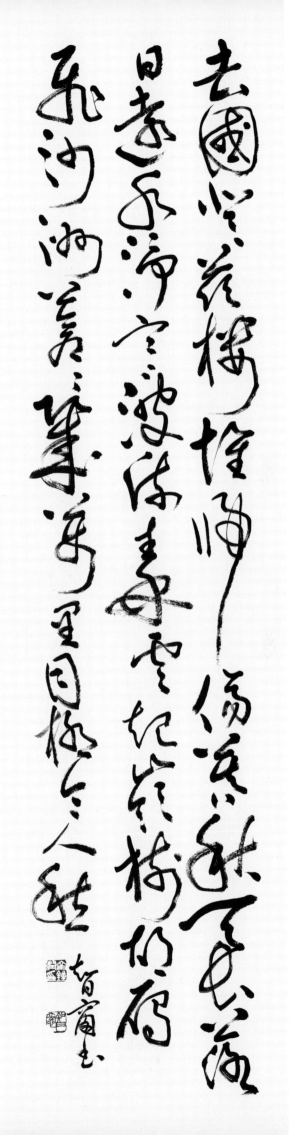

21 登新平樓　신평루에 올라

去國登兹樓　懷歸傷暮秋
大長落日遠　水淨寒波流
秦雲起嶺樹　胡雁飛沙洲
蒼蒼幾萬里　目極令人愁

고향 떠나 신평루에 오르니
고향 생각에 늦가을이 서글퍼
하늘이 깊어 저무는 해 멀고
강물이 맑아 흐르는 물 차다
진나라 흰구름 산봉 숲에 일고
오랑캐 기러기 모래 섬에 난다
수만리 창창한 고향길
볼수록 서글픔 더하네

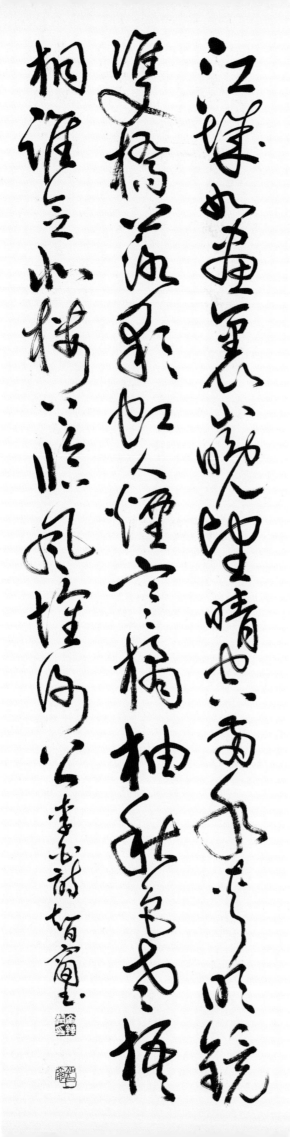

22 秋登宣城謝朓北樓

가을에 선성의 사조공이 쌓은 북루에 올라

江城如畫裏　山晚望晴空
兩水夾明鏡　雙橋落彩虹
人煙寒橘柚　秋色老梧桐
誰念北樓上　臨風懷謝公

강변 마을은 그림을 보듯
산은 저물되 맑다
두줄기 강은 명경인 듯 마주 비추고
두 다리 칠색 무지개를 엎어 놓은 듯
인가 연기에 서려 귤나무 차겁고
가을 색조에 눌려 오동잎 늙어라
누가 생각했으리 북루에 올라와
바람 맞으면서 사공을 회상할줄!

23 挂席江上待月有懷

강 위에 돛달고 달을 기다리며

待月月未出　望江江自流
倏忽城西郭　靑天懸玉鉤
素華雖可攬　淸景不同遊
耿耿金波裏　空瞻鳷鵲樓

기다려도 달은 아니 뜨고
바라보니 강물 절로 흘러
홀연히 성곽 서쪽 언저리
청천에 구슬 갈고리 걸려
맑은 달빛 손에 잡힐 듯하나
맑은 풍경 함께 놀 사람 없어
반짝이는 금빛 물결에 비친
지작루를 물끄러미 보노라

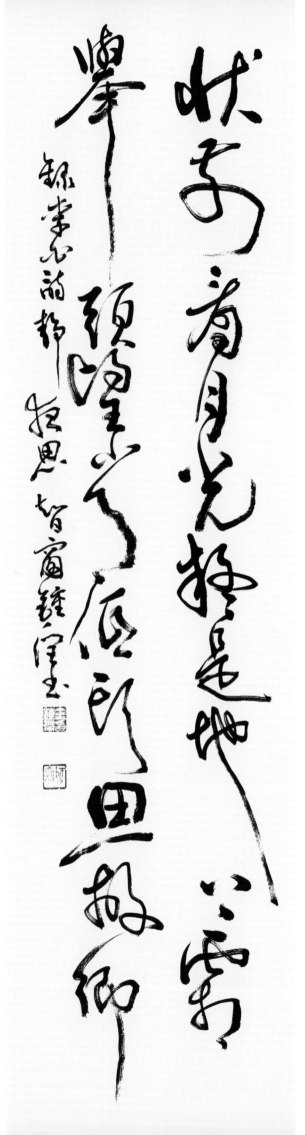

24 靜夜思 정야사

牀前看月光　疑是地上霜
擧頭望山月　低頭思故鄉

침상 머리 달빛 보고
땅에 내린 서리일까?
머리 추키어 산마루 달을 바라보자
고향생각에 스스로 고개 떨구네.

25 玉階怨　옥계원

玉階生白露　夜久侵羅襪
却下水精簾　玲瓏望秋月

옥돌층계에 하얀 이슬 망울지고
밤을 지내는 버선 깊이 스며든다
기다리다 지쳐 수정발 내려놓고
돌아서며 보니 가을달 영롱하다

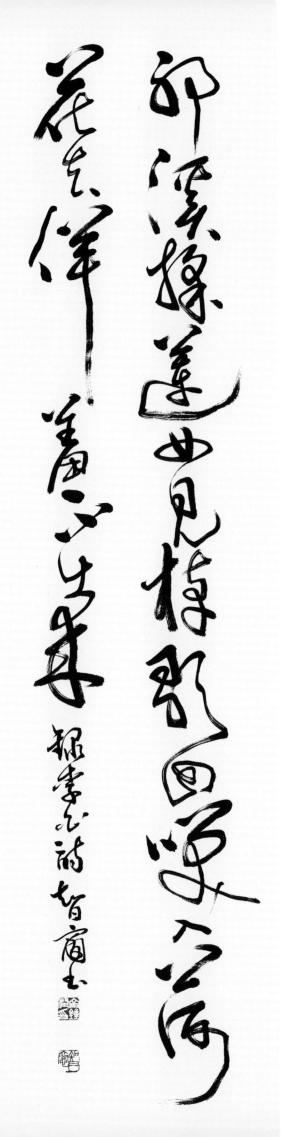

26 越女詞 강남 여인들

耶溪採蓮女　見客棹歌回
笑入荷花去　佯羞不出來

야계에 연꽃 따는 여자
손(客)을 보고 뱃노래 하며
웃으며 연꽃 사이로 돌아
수줍은 듯 숨어 버리네

36

27 子夜吳歌 자야오가

長安一片月　萬戶擣衣聲
秋風吹不盡　總是玉關情
何日平胡虜　良人罷遠征

장안 하늘에는 허허 달빛이 마냥 퍼지고
거리 집집마다 밤새 다디미 소리 요란해
소슬한 가을바람 불어불어 멈추지 않으니
모두가 옥문관 넘나드는 애타는 정이리!
어느 날 북쪽 오랑캐 평정하고
그리운 임 싸움터에서 돌아오리!

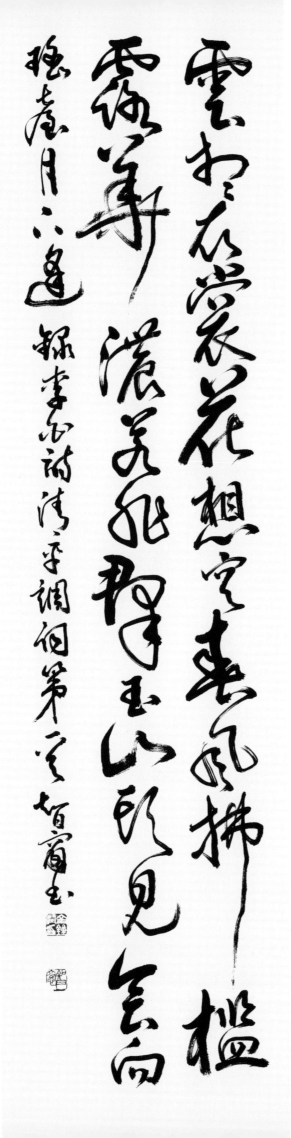

28 清平調詞 第一首　청평조사

雲想衣裳花想容　春風拂檻露華濃
若非群玉山頭見　會向瑤臺月下逢

구름은 날개 옷인 양 모란 꽃은 예쁜 얼굴 닮은 양
춘풍은 난간 스치고
만약 군옥산 머리에서 본 임이 아니라면
필시 달밝은 요대에서 본 임이 틀림없네

29 清平調詞 第二首 청평조사

一枝濃艷露凝香　雲雨巫山枉斷腸
借問漢宮誰得似　可憐飛燕倚新粧

한가지 농염한 모란꽃에 응이진 이슬 향기
무산의 구름에 하염없던 단장의 슬픈 여신
한나라 궁중 누구라 비길까보냐
조비연 단장 산뜻이 아리땁고나

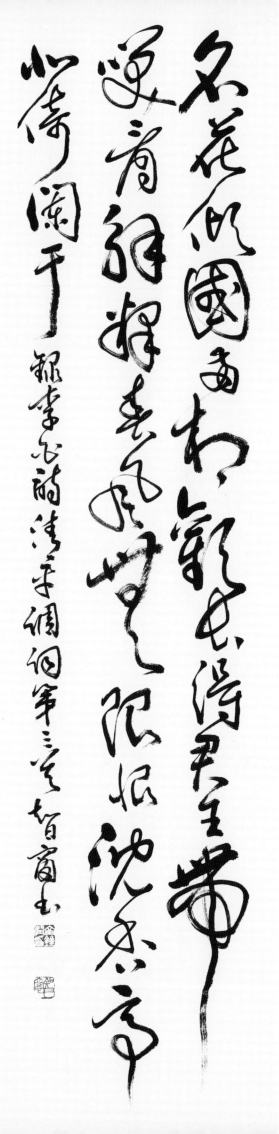

30 清平調詞 第三首 청평조사

名花傾國兩相歡　長得君王帶笑看
解釋春風無限恨　沈香亭北倚闌干

한가지 농염한 모란꽃에 응이진 이슬 향기
무산의 구름에 하염없던 단장의 슬픈 여신
한나라 궁중 누구라 비길까보냐
조비연 단장 산뜻이 아리땁고나

31 蘇臺覽古 고소대 옛터 보며

舊苑荒臺楊柳新　菱歌清唱不勝春
只今惟有西江月　曾照吳王宮裏人

낡은 정원 황폐한 언덕 버들 잎이 새롭고
마름 따는 아가씨 청명한 노래 봄이 노곤해
지금은 오로지 서강에 달이 떠 있으나
전에는 오궁의 서시를 밝게 비췄으리

41

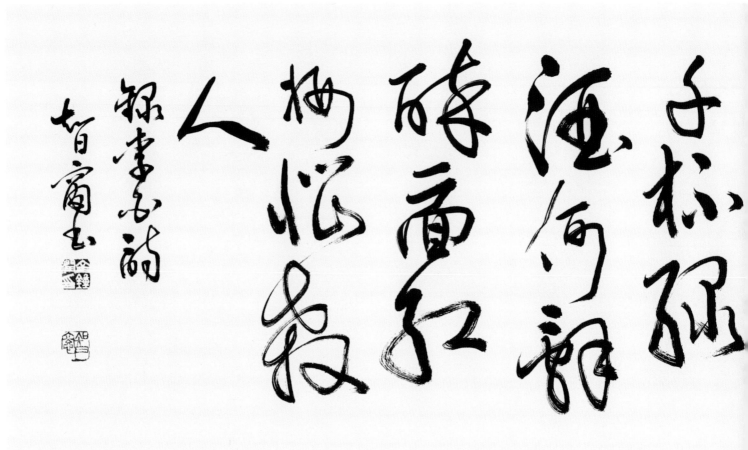

千松孤涟何韵
破雨红栖恓彩
人

绿书之韵
哲高书

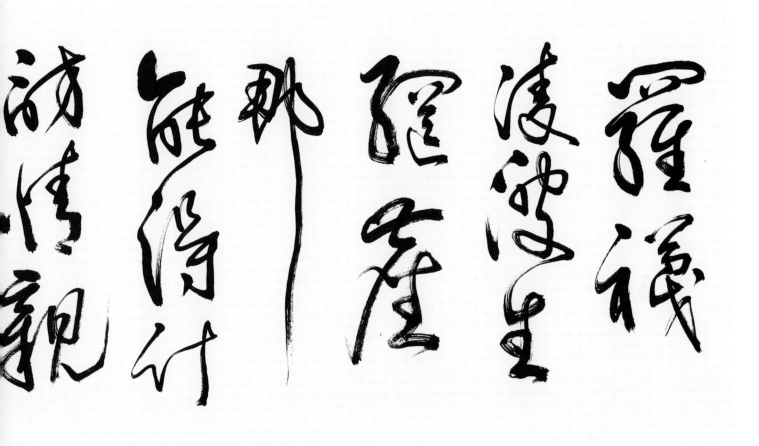

32 贈段七娘 단칠랑에게

羅襪淩波生網塵　那能得計訪情親
千杯錄酒何辭醉　一面紅妝惱殺人

물결 타는 비단 버선에 사쁜히 이는 먼지
기생 신세 어찌 해로할 낭군을 바라리오
푸른술 천배도 사양않고 취하며
붉으레 단장한 여인 사람 죽이네

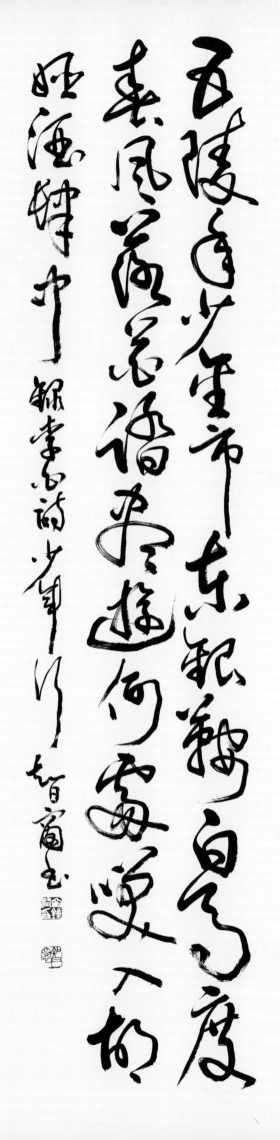

◀ **33** 少年行 소년의 노래

五陵年少金市東　銀鞍白馬度春風
落花踏盡遊何處　笑入胡姬酒肆中

오릉의 연소자들 금시 동쪽에서
은안장 흰 말 타고 춘풍에 끄떡대며
낙화를 짓밟고 어디로 가는고?
히히덕거리며 호녀의 술집에 드네

▶ **34** 烏夜啼 밤에 우는 까마귀

黃雲城邊烏欲棲　歸飛啞啞枝上啼
機中織錦秦川女　碧紗如烟隔牕語
停梭悵然憶遠人　獨宿空房淚如雨

황혼 너울 성터에 까마귀 깃들고저
까악까악 가지에 우짖는 새
베틀에 비단짜며 혼잣말 외는 여인
안개 같은 푸른 주렴 창너머 바라뵈네
못견디어 북 멈추고 서글피 먼 임 생각하며
나날따라 독수 공방에 비오듯 눈물 흘려라

黄云墈迤鸟飞楼佛
乱洒疏枝已暗残
鹆素纷纷珍珠如烟阁
总须信何枝怅然情远人
猗宿也房渡如写
智庵书

姑蘇臺上烏棲時，吳王宮裏醉西施。吳歌楚舞歡未畢，青山欲銜半邊日。銀箭金壺漏水多，起看秋月墜江波。東方漸高奈樂何。

35 烏棲曲　오서곡

姑蘇臺上烏棲時　吳王宮裏醉西施
吳歌楚舞歡未畢　靑山欲啣半邊日
銀箭金壺漏水多　起看秋月墜江波
東方漸高奈樂何

고소대 위에 까마귀 깃들 무렵
부차와 서시는 궁중에 취했노라
오가 초무 환락은 끝나지 않았건만
푸른 산은 낙양을 반이나 머금었네
금주발 물시계 은바늘이 기울자
가을달 강물에 떨어짐을 보노라
동방이 점차 밝으니 놀이는 어이할고

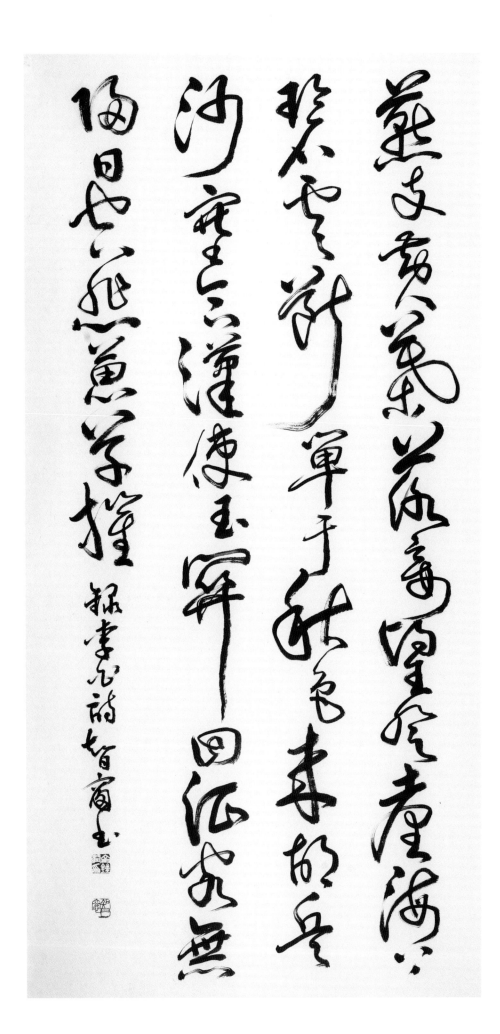

36 秋思 가을의 서글픔

燕支黃葉落　妾望自登臺
海上碧雲斷　單于秋色來
胡兵沙塞合　漢使玉關回
征客無歸日　空悲蕙草摧

연지산 누른 잎 지는 계절에
가신 임 보고저 대에 높이 올랐거늘
푸른 구름 청해 언저리에 끊겼으며
서역땅 추색 짙어 오랑캐들 몰려올 듯
오랑캐 군졸 사막지대에 집결했다
한나라 사신 옥문관에서 전해오니
가신 임은 더더욱 돌아올 날 기약 못하리
속절 없이 시드는 향풀 난초 서글프고나

48

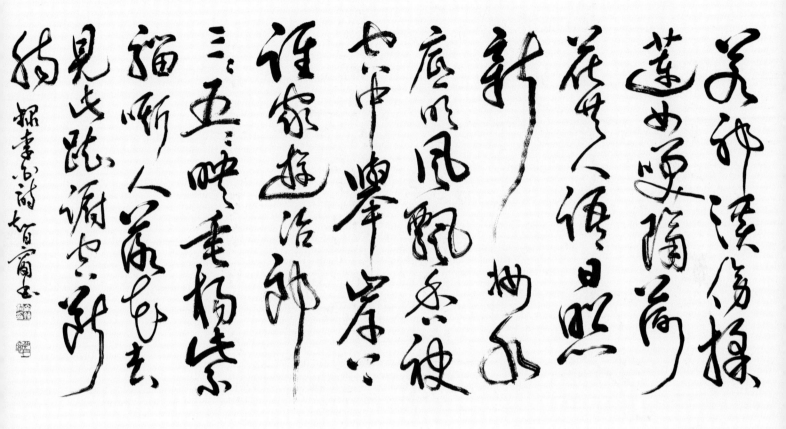

37 採蓮曲 채련곡

若耶溪傍採蓮女　笑隔荷花共人語
日照新妝水底明　風飄香袂空中擧
岸上誰家遊冶郎　三三五五映垂楊
紫騮嘶人落花去　見此踟躕空斷腸

약야계 물가 연꽃 따는 여인들
웃으며 연꽃 너머 말을 건너네
햇빛에 빛나는 새옷 물속까지 훤히 밝히고
바람은 옷소매 불어 공중으로 높이 날린다
강물가에 난데없이 바람둥이 나타나서
삼삼오오 버드나무 사이로 엿보다가
말 울자 깜짝 놀래 꽃속으로 도망치며
뒤돌며 머뭇머뭇 애간장태워라

38 怨情 원정

新人如花雖可寵　故人似玉由來重
花性飄揚不自持　玉心皎潔終不移
故人昔新今尙故　還見新人有故時
請看陳後黃金屋

새사람 꽃같이 귀엽긴 하나
옛사람 옥같이 귀중해 왔네
꽃은 나불거려 오래 지니지 못해
옥은 깨끗하여 내내 가시지 않네
새사람도 앞으로 옛사람되리
한무제 진후의 황금집을 보게나

50

39 代美人愁鏡 第一首 미인과 거울

明明金鵲鏡　了了工臺前
拂拭交水月　光輝何淸圓
紅顏老昨日　白髮多去年
鉛粉坐相誤　照來空悽然

번쩍 번쩍 금작경이
옥대 앞에 반짝인다
닦고 훔치니 얼음에 달빛 어린 듯
밝은 광채 달같이 맑고 둥글다
홍안은 어제보다 늙었고
백발은 작년보다 늘었네
서로가 분가루 탓이리라
맞대고 처연히 탄식하네

40 代美人愁鏡 第二首 기다리는 여심

美人贈此盤龍之寶鏡　임께서 주신 용무늬 귀한 거울에
時將紅袖拂明月　붉은 소매 명월 같은 거울 훔치니

燭我金縷之羅衣　저의 금실 비단옷이 눈부시게 비치네
爲惜普照之餘輝　두루 밝히는 삼광의 남도는 광채 아까워라

影中金鵲飛不滅　거울 지키니 금까치 날지 않고
藁砧一別若箭弦　임은 활시위 떠나듯 가셨어라
狂風吹却妾心斷　저의 가슴 광풍에 불려 끊어질 듯

臺下靑鸞思獨絶　밤새 짝찾는 청난새 울다 죽네
去有日來有年　날로 가셨거늘 해로 오시려나
玉筯幷墜菱花前　거울 앞에 옥젓가락 떨구오

41 長干行　장간행

妾髮初覆額	저의 머리 갓 이마를 덮었을 때
折花門前劇	꽃을 꺾어 문 앞에서 놀았었죠
郎騎竹馬來	임은 죽마를 타고 와 어울렸고
繞牀弄靑梅	상을 돌면서 청매 꽃 희롱하며
同居長干里	함께 장간리에 자라나

兩小無嫌猜	서로 천진난만했다네
十四爲君婦	열 넷에 임에게 시집갔고
羞顔未嘗開	수줍어 얼굴도 못들었고
低頭向暗壁	머리 숙여 벽구석 향하고 앉아
千喚不一回	천번 불러 한번도 말대꾸 못했죠
十五始展眉	열 다섯에 겨우 눈썹을 폈고
願同塵與灰	바라노니 함께 생사를 하리

每好沖雨復新

扵煙雨了朝

訊諸竹高

来竟姓耳多

梅同見もそ至

西芝晚精

42 自遣 자견

對酒不覺暝 花落盈我衣
醉起步溪月 鳥還人亦稀

술잔 대하니 어느덧 날저물고
꽃은 떨어져 옷자락을 덮었네
깨어 일어나 시냇달에 걸을새
새도 없고 사람 또한 없더라

43 山中與幽人對酌　산중의 대작

兩人對酌山花開　一杯一杯復一杯
我醉欲眠卿且去　明朝有意抱琴來

마주 앉아 대작하니 산꽃도 피네
한잔 한잔 또 한잔에
나는 취해 잠들테니 자네는 가게
생각 나면 내일 아침 거문고 끼고 다시오게나

44 待酒不至 술 기다리며

玉壺繫青絲　沽酒來何遲
山花向我笑　正好銜杯時
晚酌東窓下　流鶯復在茲
春風與醉客　今日乃相宜

술병에 청실 매어 갔거늘
술사오기 왜 이리 더디뇨
산꽃은 날 향해 웃음 짓고
더없이 술 들기 좋은 땔세
느즉이 동창 아래 술잔 드니
꾀꼬리 날아 다시 여기 있구나
봄바람과 취한 사람
오늘 따라 사이 좋네

45 春日獨酌 第一首 봄날 홀로 잔들며

東風扇淑氣　동풍에 맑은기운 풍기고
水木榮春暉　수목이 봄에 빛나며
白日照綠草　태양은 풀에 비쳐 쪼이고
落花散且飛　낙화는 지며 흩어져 날은다
孤雲還空山　한 조각 구름 공산에 돌고
衆鳥各已歸　새들도 각기 제집에 돌아가네
彼物皆有託　만물은 모두가 의탁할 곳 있건만
吾生獨無依　나만은 외로히 의지할 곳 없어라
對此石上月　돌 위에 달과 더불어
長醉歌芳菲　취하여 꽃에 읊으리

59

46 春日醉起言志 봄날 술 깨어

處世若大夢　세상살이 커다란 꿈 같거늘
胡爲勞其生　어이타 그 삶을 수고로이 할까나
所以終日醉　종일토록 마시고 취해
頹然臥前楹　취해 쓰러져 기둥 앞에 누워버렸네
覺來眄庭前　깨어나 뜰 앞을 흘끗 보니
一鳥花間鳴　한 마리 새 꽃에서 우네
借問此何時　지금이 어느 때인가 물으니
春風語流鶯　봄바람에 흘러드는 꾀꼬리 소리
感之欲歎息　봄에 감상하고 탄식 나오려는 걸
對酒還自傾　술병 잡고 다시 잔 기울이네
浩歌待明月　높이 읊으며 밝은 달 기다리니
曲盡已忘情　노래 끝나자 슬픈 정 사라지네

47 月下獨酌 第一首　달아래 홀로 술들며

花間一壺酒	꽃 속에 술단지 마주 놓고
獨酌無相親	짝 없이 혼자서 술잔 드네
擧杯邀明月	밝은 달님 잔 속에 맞이하니
對影成三人	달과 나와 그림자 셋이어라
月旣不解飮	달님은 본시 술 못하고
影徒隨我身	그림자 건성 떠돌지만
暫伴月將影	잠시나마 달과 그림자 동반하고
行樂須及春	모름지기 봄철 한때나 즐기고저
我歌月徘徊	내가 노래 하면 달님은 서성대고
我舞影零亂	내가 춤을 추면 그림자 흔들어대네
醒時同交歡	깨어서는 함께 서로 기뻐하고
醉後各分散	취한 뒤에는 각자 나누어 흩어지네
永結無情遊	정에 얽매이지 않는 사귐을 영원히 맺어
相期邈雲漢	저 멀리 은하수에서 만나기를 서로 기약하세

48 月下獨酌 第二首

달아래 홀로 술들며

天若不愛酒　酒星不在天
地若不愛酒　地應無酒泉
天地旣愛酒　愛酒不愧天
已聞淸比聖　復道濁如賢
聖賢旣已飮　何必求神仙
三杯通大道　一斗合自然
但得酒中趣　勿爲醒者傳

하늘이 술을 사랑않으면
하늘에 술별 없었으리라
땅이 술을 사랑않으면
땅에 술샘 없었으리라
하늘과 땅이 술을 한결같이 사랑하니
애주는 하늘에 부끄럽지 않으리
청주는 성인에 비하고
탁주는 현인과 같다네
성인과 현인을 이미 마셨거늘
하필코 신선이 되길 원할소냐
석 잔 술로 대도와 통하고
한 말 술을 마시면 자연으로 돌아가네
이 모두가 술에 취한 중에 흥취이니
술 깬 사람들에겐 전하지 말지어다

49 月下獨酌 第三首

달아래 홀로 술들며

三月咸陽城　千花晝如錦
誰能春獨愁　對此徑須飲
窮通與修短　造化夙所稟
一樽齊死生　萬事固難審
醉後失天地　兀然就孤枕
不知有吾身　此樂最爲甚

삼월 한양성은 봄을 맞아
백화만발하여 비단 같구나
누가 봄을 외로히 서글퍼 하나
봄을 맞는 술잔을 마땅히 들게
인생에 빈부와 길고 짧음은
일찍이 조화로 마련됐느니
한잔 술에 생사가 동일해지고
인생 만사 가리기 어려우니라
취하여 천지도 잃고
홀연히 쓰러져 자며
내몸이 있는 줄 나도 모르니
이 즐거움이 으뜸이로다

63

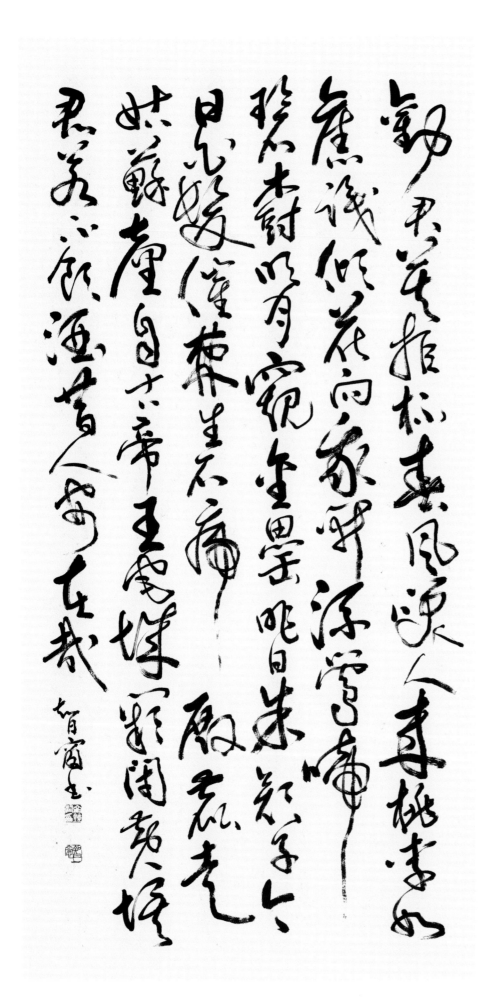

50 對酒 술을 대작하며

勸君莫拒杯　春風笑人來
桃李如舊識　傾花向我開
流鶯啼碧樹　明月窺金罍
昨日朱顏子　今日白髮催
棘生石虎殿　鹿走姑蘇臺
自古帝王宅　城闕閉黃埃
君若不飲酒　昔人安在哉

권하는 술잔을 거절 말게나
봄바람 웃으며 불어 오거늘
복숭아 오얏나무 구면식이라
꽃송이 고개 숙여 우리를 보네
여기 저기 푸른 나무 꾀꼬리 울고
밝은 달은 황금 술잔속에 둥글게 떴네
어제의 홍안 소년
오늘에 백발 성하고
석호전에 가시덤불 자라났고
고소대에 들사슴이 뛰노네

64

51 下終南山過斛斯山人宿置酒
종남산 내려오는 길에

暮從碧山下　山月隨人歸
却顧所來徑　蒼蒼橫翠微
相携及田家　童稚開荊扉
綠竹入幽徑　靑蘿拂行衣
歡言得所憩　美酒聊共揮
長歌吟松風　曲盡河星稀
我醉君復樂　陶然共忘機

저물어 푸른 산에서 내려오니
산위의 달도 날따라 돌아간다
오던 길을 되돌아 보자니
푸른 숲이 산허리 감았네
서로 잡고 농가에 드니
어린 아이 사립문 여네
푸른 대숲 그윽한 길에
푸른 넝쿨 옷자락 스치네
반기며 머물 곳 준다 말하고
향기로운 술내어 함께 마시며
긴 노래 솔바람에 읊조린다
곡 지자 은하수 스러지고
나는 취하고 그대 즐기며
함께 몽롱히 속세 잊으리

65

（草書作品）

52 把酒問月

술잔 들고 달에 묻는다

靑天有月來幾時　我今停杯一問之
人攀明月不可得　月行却與人相隨
皎如飛鏡臨丹闕　綠煙滅盡清輝發
但見宵從海上來　寧知曉向雲間沒
白兔擣藥秋復春　嫦娥孤棲與誰隣
今人不見古時月　今月曾經照古人
古人今人若流水　共看明月皆如此
唯願當歌對酒眠　月光長照金樽裏

언제부터 달은 하늘에 있었는지
잠시 술잔놓고 한마디 묻겠노라
사람들 명월에 오르지 못하건만
밝은달 사람을 어디든 쫓아가네
붉은 선궁에 나는 거울인양 맑고 밝으며
밤안개 스러지자 더욱 빛나네
간밤에 바다 위로 떠오른 그대 보았건만
날밝자 구름 속에 묻히어 간곳 모르겠네
흰토끼 봄가을 약절구찧고
상아는 벗할 임 아무도 없네
오늘 사람 옛달 못보았으나
달은 옛사람 다 보았으리
예나 지금 인생은 유수같고
명월 보는 가슴 한결같아라
오직 바라네 우리들 술잔 들고 노래 읊고자 하니
푸른 달빛아 끝없이 황금 술잔 깊이 비춰 주게

66

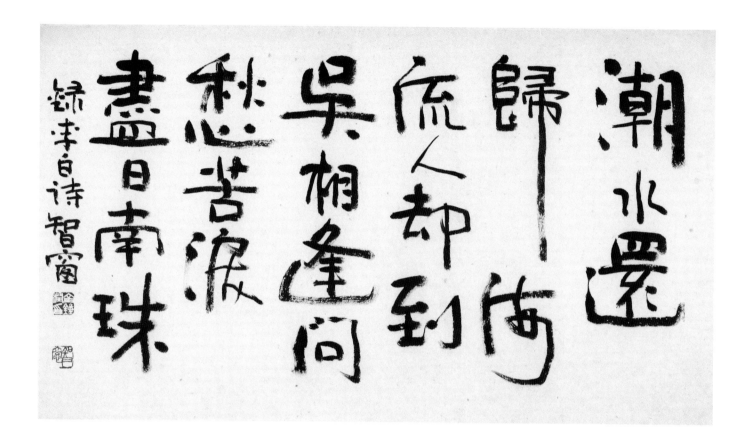

53 見京兆韋參軍量移東陽

장안의 위참군이 동양으로
양이 되어 왔을 때

潮水還歸海　流人却到吳
相逢問愁苦　淚盡日南珠

조수는 되돌아 바다에 들거늘
유전된 그대가 동양에 오다니
서로 만나 수심 고난 물으니
진주 눈물 마냥 흘렸다 하네

故人西辭黃鶴樓

帆遠影碧空盡唯見長江天際流

錄李白詩 丁亥首夏鎭淳書

54 黃鶴樓送孟浩然之廣陵

맹호연을 전송하며

故人西辭黃鶴樓　煙花三月下揚州

孤帆遠影碧空盡　唯見長江天際流

그리운 벗은 서쪽 황학루를 하직하고

봄안개 꽃에 어린 양삼월에 양주로 가네

외로운 돛대 작은 모습 멀어져 벽공에 사라지고

보이는 것은 오직 하늘 끝으로 흐르는 물뿐일세

55 憶秋浦桃花舊遊

예전에 추포에서 복숭아꽃을 보며
노닐던 일을 회상하다

桃花春水生　白石今出沒
搖蕩女蘿枝　半挂靑天月
不知舊行徑　初拳幾枝蕨
三載夜朗還　於玆鍊金骨

복숭아꽃 피어 봄물이 생기니
물속의 흰 돌은 지금도 보였다 사라졌다하며
하늘거리는 여라 가지는
푸른 하늘의 달을 반쯤 걸고 있겠지
모르겠네 옛날 다니던 길에
막 자라 주먹 움켜진 고사리가 몇 가지나 있는지
삼년 후에 야랑에서 돌아오면
그곳에서 신선술을 익히리라

56 聞王昌齡左遷龍標尉遙有此寄

왕창령이 용표위로 좌천됨을 듣고
멀리서 보내는 시

楊花落盡子規啼　聞道龍標過五溪
我寄愁心與明月　隨風直到夜郎西

버들꽃 떨어지고 두견새 피토해 울적에
그대는 용표위로 좌천되어 오계 지나 갔다지
나의 설움 밝은 달에 붙여
바람 따라 야랑 서쪽 보내리

57 贈孟浩然 맹호연에게

吾愛孟夫子　風流天下聞
紅顏棄軒冕　白首臥松雲
醉月頻中聖　迷花不事君
高山安可仰　徒此揖淸芬

내가 사랑하는 맹부자
풍류 온 천하에 들리고
홍안에 벼슬을 버리고
백발까지 산속에 누웠네
달에 취하여 노상 술만 마시고
꽃에 홀리어 임도 아니 섬기네
높은 뫼를 어이 우러르랴
다만 맑은 향기 그리노라

71

58 送友人 벗을 보내며

青山橫北郭　白水橈東城
此地一爲別　孤蓬萬里征
浮雲遊子意　落日故人情
揮手自玆去　蕭蕭班馬鳴

푸른 산은 마을 북쪽에 길게 누웠고
맑은 강물 성곽 동쪽을 돌아 흐르네
이곳을 이별코 홀연히 떠나가면
다북쑥 딩굴 듯 만리길 떠돌거늘
뜬구름 따라 나그네 심정 사무치고
지는 해 따라 석별의 우정 애달프리
손 저으며 이곳을 떠나는 그대
말도 걸음 멈칫하며 서글피 우네

72

59 送儲邕之武昌

저옹을 무창으로 보내며

黃鶴西樓月　長江萬里情
春風三十度　空憶武昌城
送爾難爲別　銜杯惜未傾
湖連張樂地　山逐泛舟行
諾謂楚人重　詩傳謝朓淸
滄浪吾有曲　寄入櫂歌聲

무창 서쪽 황학루의 달
장강 만리 사무친 풍정
봄바람 삼십년을 떠돌면서
속질없이 무창을 회포했거늘
그곳 가는 그대와 헤어지기 아쉬워
술잔 입에 문 채 비우지를 못하네
황제 음악 퍼지던 동정호에
배를 따라 산들도 뒤따르리
일언천금의 계포 낳은 그곳에
청신발랄한 사조의 시가 전하니
내 창랑가 지어 보내니
뱃노래로 삼고 읊게나

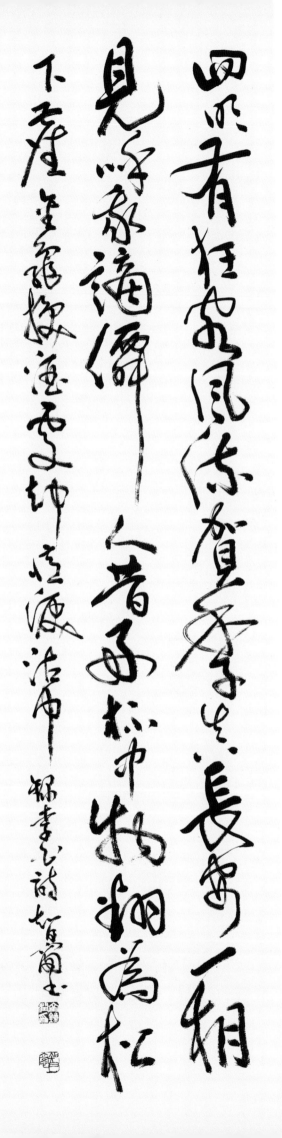

60 對酒憶賀監 하지장을 회상하며

四明有狂客　風流賀季眞
長安一相見　呼我謫仙人
昔好杯中物　翻爲松下塵
金龜換酒處　却憶淚沾巾

사명산 미치광이라 자칭한
풍류를 이해하던 하지장
장안에서 나를 보고는
적선인의 호칭 주었지
생전에 술마시기 좋아했거늘
이제는 소나무 밑 흙이 되었네
금구 팔아 함께 마시던 추억에
혼자 눈물 쏟아 수건을 적시네

61 魯郡東石門送杜二甫

동석문에서 두보를 보내고

醉別復幾日　登臨偏池臺
何時石門路　重有金樽開
秋波落泗水　海色明徂萊
飛蓬各自遠　且盡手中杯

취해 헤어져 몇날인가
온 산천 같이 올랐건만
언제 석문산에서 다시 만나
황금 술잔에 술을 나누리
가을의 사수강 물결 잔잔코
바다가 조래산 밝게 비칠새
서로 다북쑥 떠돌 듯 헤여지니
우신 수중의 잔이나 비우고저

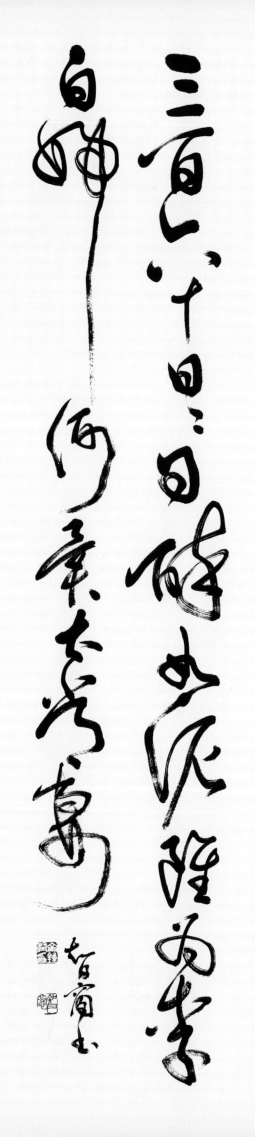

62 贈內 아내에게

三百六十日　日日醉如泥
雖爲李白婦　何異太常妻

일년삼백육십일
나날이 진흙같이 술취했으니
말만 이백의 처라 할 뿐
태상 주택의 처와 같더라

63 南流夜郎寄内

야랑에 유적되어 가는 길에서 아내에게

夜郎天外怨離居　明月樓中音信疎
北雁春歸看欲盡　南來不得豫章書

하늘 밖 야랑에 떨어져 사는 외로움
밝은 달 집안에 비춰도 소식 없으리
봄에 북으로 돌아가는 기러기 모두 전송했거늘
남쪽 올 때에 예장 사는 당신의 편지 안 가져왔네

64 南陵別兒童入京

남릉에서 아이들과 헤어져
장안에 가다

白酒新熟山中歸　黃鷄啄黍秋正肥
呼童烹鷄酌白酒　兒女嬉笑牽人衣
高歌取醉欲自慰　起舞落日爭光輝
遊說萬乘苦不早　著鞭跨馬涉遠道
會稽愚婦輕買臣　余亦辭家西入秦
仰天大笑出門去　我輩豈是蓬蒿人

막걸리 새로 담근 산중에 돌아가니
모이 쪼던 노란 닭 가을살 졌네
머슴 시켜 닭 삶아 탁주 마시니
아이들 옷깃 잡고 희희덕 댄다
제물에 흥겨워 마냥 취해 노래하며
일어나 춤추니 낙양 빛이 다투는 듯
늦으나마 상감께 말씀드리고
채찍 잡고 말타고 먼길을 가다
회계의 우부는 주매신을 멸시했으나
나도 이제 집을 뒤로하여 장안에 든다
앙천대소하며 문 나와 가노라
내 어찌 쑥대풀로 딩굴 것인가

65 友人會宿 빗과 함께

滌蕩千古愁　留連百壺飮
良宵宜淸談　皓月未能寢
醉來臥空山　天卽衾枕

천고의 시름 씻기 위하여
백 단지의 술을 줄곧 마셨네
청담하기 좋은 밤인데다가
달도 밝으니 어찌 자리요
취하여 텅빈 산에 누우니
천지가 바로 금침되더라

66 尋雍尊師隱居

옹존사의 은거를 찾아

羣峭碧摩天　逍遙不記年
撥雲尋古道　倚樹聽流泉
花暖靑牛臥　松高白鶴眠
語來江色暮　獨自下寒煙

산봉우리 푸르고 하늘 찌르니
노닐기에 나이도 기억 못하리
구름을 헤쳐 옛길을 찾고
나무에 기대 개울물 소리 듣는다
포근한 꽃에 푸른 소 눕고
드높은 솔에 백학이 존다
말할새 강빛이 저무니
차 안개속 홀로 내려오네

67 月夜聽盧子順彈琴

달밤에 노자순의 거문고를 듣다

閒坐夜明月　幽人彈素琴
忽聞悲風調　宛若寒松吟
白雪亂纖手　綠水清虛心
鍾期久已沒　世上無知音

외로히 밝은 달밤에 앉아
그윽한 사람 거문고 타네
홀연 비풍조 울리니
마치 겨울소나무 우는 듯
백설곡에 섬세한 손놀림 어지럽고
녹수곡에 맑은 마음이 허전하다
종자기 이미 갔으니
알아줄 지기 없구나

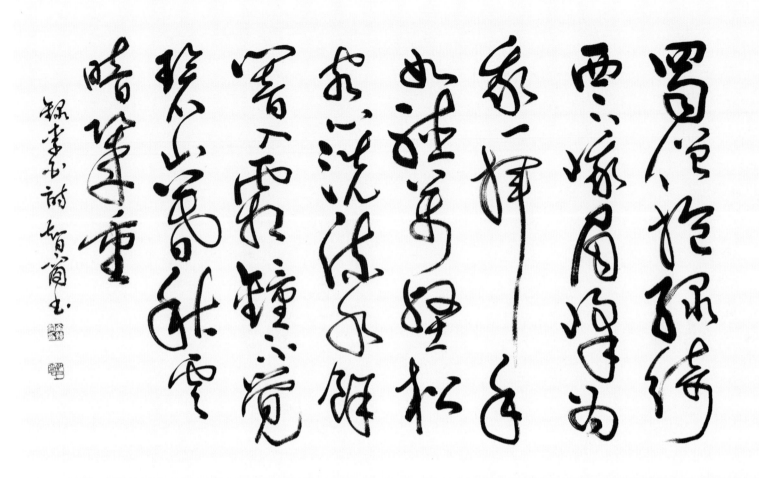

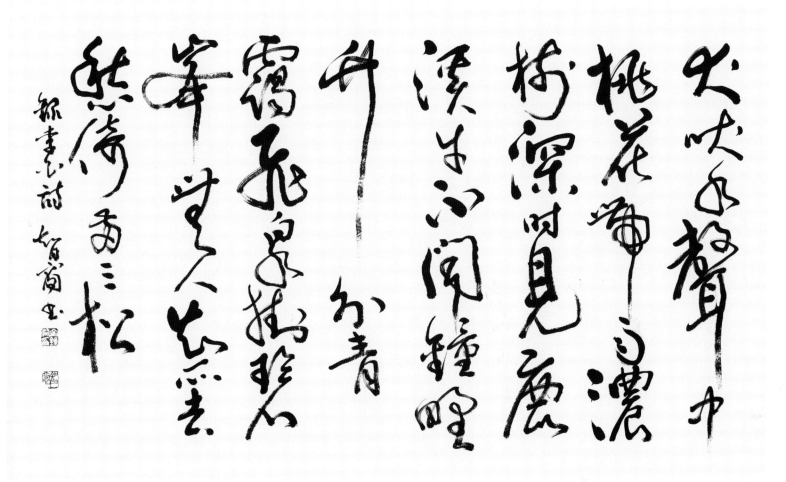

69 訪戴天山道士不遇 대천산 도사를 못만나고

犬吠水聲中　계곡 물 소리에 개짖는 소리 엉키고
桃花帶雨濃　복숭아 꽃잎 비를 먹어 더욱 붉어라
樹深時見鹿　깊은 숲 속 사슴 스치고
溪午不聞鐘　한낮 계곡엔 종소리도 안 들리네
野竹分靑靄　푸른 아지랑이 사이 대나무 돋보이고
飛泉掛碧峯　폭포수 높이 푸른 산에 걸린 듯
無人知所去　만나볼 도사님 간 곳 모르니
愁倚兩三松　서글퍼 소나무 두서너 그루 쓸어 보노라

70 元丹邱歌　원단구가

元丹邱 愛神仙　　　　원단구는 신선을 사랑하여라
朝飲穎川之淸流　　　아침에 영천의 맑은 물 마시고
暮還嵩岑之紫烟　　　저녁에 숭산의 안개 속 되돌고
三十六峯常周旋　　　숭산 삼십육봉우리 두루 다니네
長周旋 躡星虹　　　　노상 별과 무지개 타고 돌며
身騎飛龍耳生風　　　용타고 귓전에 바람 일으키네
橫河跨海與天通　　　황하와 황해 넘나며 하늘에 통해
我知爾遊心無窮　　　그대의 마음 무궁하여라

71 尋山僧不遇作

산승을 못만나고

石徑入丹壑　松門閉靑苔
閒階有鳥跡　禪室無人開
窺窓見白拂　挂壁生塵埃
使我空歎息　欲去仍徘徊
香雲徧山起　花雨從天來
已有空樂好　況聞靑猿哀
了然絶世事　此地方悠哉

돌길 따라 붉은 계곡 찾아드니
솔문 닫혔고 푸른 이끼 두텁더라
층계는 한가로히 새발자국나 있고
선실은 닫혀진 채 사람이 없네
창틈 엿보자니 흰 털 총채가
벽에 걸린 채 먼지 쌓였네
내가 허망한 탄식 지으며
돌아가려다 다시 배회하자
꽃구름 온통 산에 피어나고
꽃비가 하늘에서 쏟아지며
하늘의 음율에 맞추어
원숭이 서글피 울더라
말끔히 속세를 하직하고
이곳에 유연히 살고지고

72 古風 第九首 고풍

莊周夢蝴蝶	장주가 나비 꿈꾸었나
蝴蝶爲莊周	나비가 장주 되었었나
一體更變易	한몸도 이렇듯 변하거늘
萬事良悠悠	만사는 더구나 아득하리
乃知蓬萊水	봉래수가 개울됨도
復作清淺流	이것으로 알만하지
靑門種瓜人	청문의 오이장수
昔日東陵侯	옛날의 동릉후라
富貴故如此	부귀란 원래 그러한 것
營營何所求	열심히 쫓아 뭘 하리오

73 江上吟 강에 배 띄우고

木蘭之枻沙棠舟　玉簫金管坐兩頭
美酒樽中置千斛　載妓隨波任去留
仙人有待乘黃鶴　海客無心隨白鷗
屈平詞賦懸日月　楚王臺榭空山丘
興酣落筆搖五嶽　詩成笑傲凌滄洲
功名富貴若長在　漢水亦應西北流

진귀한 사당목 배에 목난의 노를 저으며
옥퉁소 금피리 악사 양켠에 두루 앉히고
달콤한 술을 채운 천 섬의 술통 실었고
기녀들 태운 배는 물따라 오고 가노라
선인은 보답 다하고
황학을 타고 훌쩍 사라지고
물기의 길손 무심코 백구를 따라
훨훨 날았노라
굴원의 시문만이 해와 달같이
찬란하게 빛나고
초왕의 호화롭던 누각
이제는 흙덩이로 변했네
흥이 돋아 붓을 대니
다섯 뫼뿌리도 놀라와 흔들대네
시를 짓고 오만떨며 한바탕 담소하니
창주도 별것이랴
부귀 공명이 만약에 영원토록 있다치면
의당 한수의 흐름도 서북으로 되바꾸리

태白何蒼蒼 (calligraphy, vertical text)

74 古風 第五首　고풍

太白何蒼蒼　星辰上森列
去天三百里　邈爾與世絶
中有綠髮翁　披雲臥松雪
不笑亦不語　冥棲在巖穴
我來逢眞人　長跪問寶訣
粲然忽自哂　授以鍊藥說
銘骨傳其語　竦身已電滅
仰望不可及　蒼然五情熱
吾將營丹砂　永與世人別

태백산은 울창하게 드높고
뭇별들은 삼엄하게 깔렸네
하늘과는 삼백리뿐이지만
속세와는 아득히 단절됐네
산중에 검은 머리 신선 살면서
구름을 덮고 흰눈 깔고 누웠네
웃음도 말도 않고서
바위굴 깊이 숨었네
찾아가서 신선을 뵈옵고
깊이 꿇어 보결을 물으니
옥치를 번쩍이며
연약설 가르친다
뼈에 새겨 말씀 기억할새
홀연 번개같이 사라지네
바라도 따를 수 없고
창연히 속만 타네
앞으로 붉은 선약을 마련하여
영원히 속세를 하직하리

집현 학사에게

晨趨紫禁中　夕待金門詔
觀書散遺帙　探古窮至妙
片言苟會心　掩卷忽而笑
靑蠅易相點　白雪難同調
本是疎散人　屢貽褊促調
雲天屬淸朗　林壑憶遊眺
或時淸風來　閒倚欄下嘯
嚴光桐廬溪　謝客臨海嶠
攻成謝人間　從此一投釣

아침에 자금성 대궐에 들고
저녁에 금문의 대조를 받다
묻혔던 고전을 풀어 읽고서
옛날의 지묘한 이치 깨닫네
토막 구절에도 마음 깨이니
책자 덮어놓고 홀연 웃노라
쉬파리 같은 간신배들
흰구슬에 때문히기 일쑤고
청아한 백설곡은 잡것들과
어울리기 어렵더라
본래가 소탈분방한 사람이라
이따금 편벽하다고 욕을 먹었지
푸른 하늘 맑은 구름 가을철이라
숲 우거진 계곡 더욱 아름다워
이따금 맑은 바람 불어오고
난간에 기대 한가로이 읊는다
옛날 엄광은 동려계에 은거했고
그대 사령운 바다를 내려보는 산에 올랐지
나도 공 세우면 속세 하직코
그때부턴 오로지 낚시 드리우리

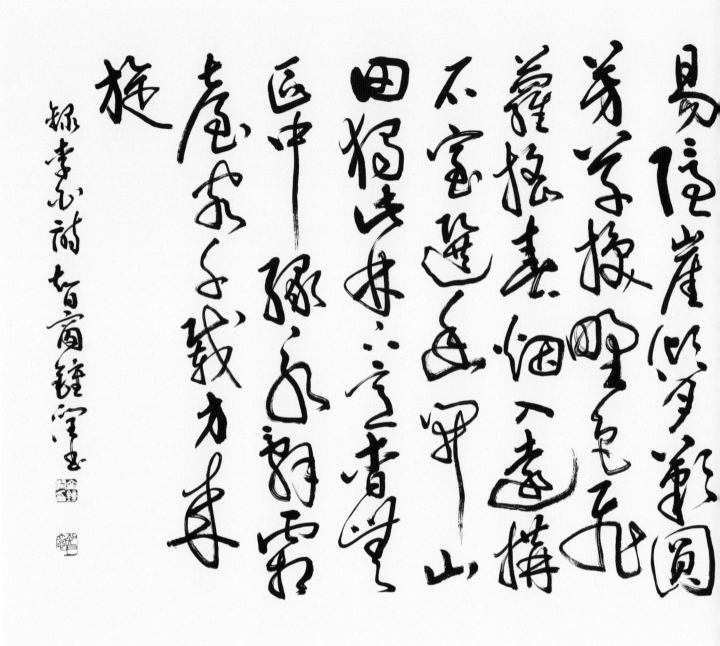

76 安陸白兆山桃花巖奇劉侍御　도화암에서 유관에게 보냄

雲臥三十年	흰 구름 타고 누워 삼십년에
好閑復愛仙	내 성품 신선 도풍 좋아하네
蓬壺雖冥絶	봉래산 비록 아득히 멀리 있으나
鸞鳳心悠然	봉황새 난새 마음은 유연하여라
歸來桃花巖	도화암 글방에 돌아와
得憩雲窗眠	흰구름 창가에 잠들면
對嶺人共語	산마루 마주하고 말나누며
飮潭猿相連	원숭이 마주잡고 물마시네
時昇翠微上	이따금 중턱에만 올라도
邈若羅浮嶺	나부산 오른 듯이 아득해
兩岑抱東壑	동쪽 골을 끼고 두 봉이 솟았고

一嶂橫西天	서쪽 하늘 병풍 가린 듯 산이 막았네
樹雜日易隱	나무 우거져 해도 쉽게 떨어지고
崖傾月難圓	절벽 둘러차 둥근 달도 못보겠네
芳草換野色	푸른 방초로 들빛도 변하는 듯
飛蘿搖春烟	높은 넝쿨은 춘하에 아롱대네
入遠構石室	산에 들어 돌로 글방 꾸미고
選幽開山田	빈터 찾아 밭을 갈아 가꾸네
獨此林下意	오직 숲에 묻혀서 살겠노라
杳無區中緣	먼지낀 세상 인연 말끔히 버렸노라
永辭霜臺客	이제 어사 벼슬 사직하고
千載方來旋	천년 바라던 산에 돌아왔네

雲水三千道無間浪
中仙道一重隆真隱
雲風心海狂海
手挑花燭情德
雲窗成宿炭今年羅
飲浮猿物連時異
翠術以飛送羅
浮嶺南出指東壁
一峰橫西飞橫雄曾

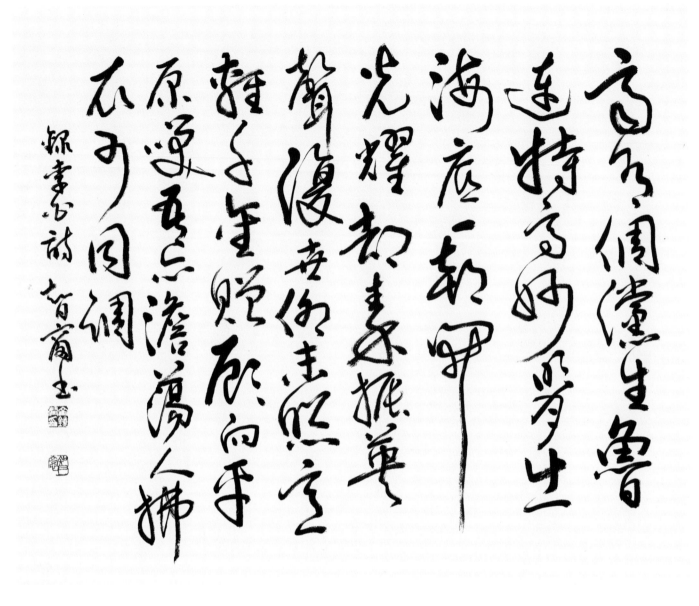

77 古風 第十首 고풍

齊有倜儻生	제나라의 자유분방한 인재중에
魯連特高妙	노중련이 가장 높이 뛰어났다
明月出海底	명월이 바다에서 솟아 올라와
一朝開光耀	한바탕 찬란하게 빛을 밝히며
却秦振英聲	진나라 물리치고 영명 떨치니
後世仰末照	후세의 사람들이 길이 우러러
意輕千金贈	천금의 상여도 가볍게 사양하고
顧向平原笑	평원군 벼슬도 웃으며 거절했다
吾亦澹蕩人	나 또한 호탕한 인간
拂衣可同調	옷 털고 맞장구 치리

78 經下邳坯橋懷張子房

장자방을 그리며

子房未虎嘯　破產不爲家
滄海得壯士　椎秦博浪沙
報韓雖不成　天地皆震動
潛匿遊下邳　豈曰非智勇
我來坯橋上　懷古欽英風
唯見碧流水　曾無黃石公
嘆息此人去　蕭條徐泗空

호랑이처럼 호통치지 못했던
범용한 시절의 장자방은
집안살림 팽개치고 가재 털어
협객을 구했노라
마침내 창해군의 주선으로 징사를 얻어
철퇴로 진시황 박랑사에서 저격했거늘
비록 한나라 원수를 갚지는 못했으나
천지사방 통쾌한 거사 진동했네
더욱 본색을 숨기고 하비에 놀았으니
어찌 슬기와 용기를 겸했다 않겠느냐
내 이제 이교 다리 위에 서성대며
돌이켜 그의 영웅 풍도 흠모한다
앞에는 오직 푸르게 흐르는 강물뿐
황석공 도시 자취도 아득하구나
어른 가고 없음이 한스럽고
서주 사주 텅빈 듯 애처롭구나

93

79 贈何七判官昌浩

하창호 판관에게 보냄

有時忽惆悵　匡坐至夜分
平明空嘯咤　思欲解世紛
心隨長風去　吹散萬里雲
羞作濟南生　九十誦古文
不然拂劍起　沙漠收奇勳
老死阡陌間　何因揚清芬
夫子今管樂　英才冠三軍
終與同出處　豈將沮溺群

이따금 홀연히 허전하니 일어나
야밤이 깊도록 정좌한 채 새우고
날이 밝자 하늘에 길게 읊조리며
엉킨 세상 풀고자 굳게 다짐하네
내마음 긴 바람 타고 달리어
수만리 먼 구름 불어 날리리
구십 넘도록 낡은 글귀 외우던
제남의 복생 될까 심히 두렵네
불현 듯 칼 뽑아 들고 일어나
사막에 큰 공훈 세워 거두리
늙어 논밭 두덩에 묻혀 죽으면
어찌 향기 드높이 이름 내겠나
그대는 오늘의 관중과 악의
영특한 재능은 삼군에 으뜸
나도 그대 따라 높이 나서고저
장저 걸익 같은 퇴물 안되겠네

80 行路難 第一首

길가기 어려워라

金樽淸酒斗十千　玉盤珍羞直萬錢
停杯投箸不能食　拔劍四顧心茫然
欲渡黃河水塞川　將登太行雪滿山
閑來垂釣碧溪上　忽復乘舟夢日邊
行路難 行路難　多岐路 今安在
長風破浪會有時　直挂雲帆濟滄海

황금 술잔에는 만 말의 청주
구슬 쟁반에는 만 금의 성찬
술잔 놓고 수저 던진 채 먹지 못하며
칼뽑고 사방보니 마음 아득해
황하를 건너자니 얼음에 막히고
태행산 오르자니 백설이 쌓였네
한가로히 벽계에 낚시를 드리우고
배 위에서 홀연히 햇님의 꿈을 꿨네
길가기 어려워라 길가기 어려워라
갈림길 많으니 제길이 어데 있나
바람타고 파도님을 때 기다려
구름 높이 돛을 올리고 바다 건느리

95

说每墨翟瓦埆
兵拱清逾诛张
归　　肯币楞
耕砚斗笔苍生
望也素来至荣
渐流赓满辉色
秋山砚罗多夕
为惟明

　录书法诗耆窗书

81 秋夜獨坐懷故山　가을밤에 홀로 앉아

小隱慕安石	사안석이 그리워 산림에 묻혀 살았고
遠遊學子平	학자평을 본받아 먼곳에 만유했거늘
天書訪江海	천자 조서를 내려 강호의 나를 부르셨으니
雲臥起咸京	떠돌이 구름같은 이몸 장안에 살게 되었노라
入侍瑤池宴	안에서는 연못놀이에 배석했고
出陪玉輦行	밖에서는 옥련 행차에 수행했네
誇胡新賦作	양웅같이 새글지어 오랑캐에 과시했고
諫獵短書成	사마상여따라 수렵 간하는 근지였네
但奉紫霄顧	오로지 하늘의 은총에 보답차 했을뿐
非邀靑史名	청사에 이름내려는 공리심은 없었네
莊周空說劍	칼 좋아하던 조문광을 설득한 장자나
墨翟恥論兵	초왕을 설득한 묵자같이 성공못하고
拙薄遂疎絶	재주 옹졸하고 힘없는 나는 버림받고 쫓거나
歸閒事耦耕	들판에 돌아와 농사를 짓고 있노라
顧無蒼生望	창생들을 구제할 희망도 없으며
空愛紫芝榮	하염없이 선약초 우거지기만 바랬지
寥落暝霞色	어둠에 안개 짙어 요락하니
微茫舊壑情	아득히 고향 계곡 생각나네
秋山綠蘿月	고향 녹라산의 가을달은
今夕爲誰明	오늘밤 누구를 위해 비추나

82 軍行 군행

驪馬新跨白玉鞍　戰罷沙場月色寒
城頭鐵鼓聲猶震　匣裏金刀血未乾

백옥 새안장의 유마타고 싸웠거늘
전투 끝난 사막에 달빛이 차다
성머리 쇠북소리 여직 떨어 울리고
칼집 금칼에는 아직 피가 묻었네

83 上皇西巡南京歌 第一首

상황의 서촉행을 노래함

誰道君王行路難　六龍西幸萬人歡
地轉錦江成渭水　天廻玉壘作長安

누가 상감님 행차 어렵다 말했는가
육룡 수레가 성도에 드니 만민이 즐거이 반기는구나
대지는 금강을 위수로 돌리었고
하늘은 옥루산을 장안으로 바꾸었네

84 憶秋浦桃花舊遊

예전에 추포에서 복숭아꽃을 보며
노닐던 일을 회상하다

桃花春水生　白石今出沒
搖蕩女蘿枝　半挂靑天月
不知舊行徑　初拳幾枝蕨
三載夜郎還　於玆鍊金骨

복숭아꽃 피어 봄물이 생기니
물속의 흰 돌은 지금도 보였다
사라졌다하며
하늘거리는 여라 가지는
푸른 하늘의 달을 반쯤 걸고 있겠지
모르겠네 옛날 다니던 길에
막 자라 주먹 움켜진 고사리가
몇 가지나 있는지
삼년 후에 야랑에서 돌아오면
그곳에서 신선술을 익히리라

紫藤挂雲木 花蔓宜陽春
密葉隱歌鳥 香風留美人

85 紫藤樹 자등나무

紫藤挂雲木 花蔓宜陽春
密葉隱歌鳥 香風留美人

자등나무가 높은 나무에 걸려 있는데
꽃핀 덩굴이 따뜻한 봄과 어울리네.
빽빽한 잎은 노래하는 새를 감추고
향기로운 바람은 미인을 머물게 하네.

원단구가 무산을 그린
병풍 옆에 앉은 것을 보다

昔游三峽見巫山	見畫巫山宛相似
疑是天邊十二峰	飛入君家彩屏裡
寒松蕭瑟如有聲	陽臺微茫如有情
錦衾瑤席何寂寂	楚王神女徒盈盈
高唐咫尺如千里	翠屏丹崖燦如綺
蒼蒼遠樹圍荊門	歷歷行舟泛巴水
水石潺湲萬壑分	煙光草色俱氛氳
溪花笑日何年發	江客聽猿幾歲聞
使人對此心緬邈	疑入嵩丘夢彩雲

예전에 삼협을 노닐 때 무산을 보았는데
무산 그린 것을 보니 완연히 같아서,
하늘가의 열두 봉우리가
그대 집의 채색 병풍 속으로
날아 들어온 것 같네.
차가운 소나무는 쓸쓸히
바람소리가 나는 듯하고
양대는 아득하여 정이 있는 듯한데,
비단이불과 옥 자리는 얼마나 적적할까?
초왕과 선녀가 부질없이 아름다웠지,
높이는 한 자밖에 되지 않지만
그림 속 풍경은 천 리 같으니
푸른 산과 붉은 절벽은 비단처럼 빛나며,
먼 나무는 푸릇푸릇 형문을 둘렀고
줄지어가는 배는 또렷이 파수에 떠있네.
돌 여울에 졸졸 흐르는 물은
만 골짜기에 나뉘어있고
안개 빛과 풀빛이 모두 진하네.
시내의 꽃은 햇볕 아래 웃는데
어느 해에 핀 것이고
강 나그네는 원숭이 울음을
몇 해나 들었을까?
이르 마주하니 사람의
마음을 아득하게 하여
마치 고구에 들어
오색구름을 꿈꾸는 듯하네.

87 求崔山人百丈崖瀑布圖

최 산인에게 백 길 절벽
폭포 그림을 구하다

百丈素崖裂　四山丹壁開
龍潭中噴射　晝夜生風雷
但見瀑泉落　如潀雲漢來
聞君寫眞圖　島嶼備縈迴
石黛刷幽草　曾靑澤古苔
幽緘儻相傳　何必向天台

백 길 높은 하얀 절벽이 갈라지고
사방 산의 붉은 벽이 열렸으며,
용담에서 물이 뿜어져 나와
밤낮으로 바람과 우레를 생기게 하는데,
폭포수가 떨어지는 것만 보이니
마치 은하수가 쏟아져 내려오는 듯하네.
듣기에 그대가 진경을 그리면서
섬들을 굽이굽이 갖추었으며,
검은 먹으로는 그윽한 풀을 그리고
층청으로 오래된 이끼를
윤기 나게 하였다니,
잘 봉함해서 만일 내게 전해준다면
어찌 반드시 천태산에 가리오.

88 見野草中有名白頭翁者

들판의 풀 중에 백두옹이라는 것을 보다

醉人田家去	취해서 농가에 들어가다가
行歌荒野中	거친 들판 속을 가면서 노래 불렀는데,
如何靑草裏	어찌하여 푸른 풀 속에도
赤有白頭翁	또 흰 머리 노인이 있는가?
析取對明鏡	꺾어다가 밝은 거울을 대하니
宛將衰鬢同	쇠잔한 내 머리털과 완연히 같은데,
徵芳似相誚	희미한 향기가 나를 조롱하는 듯하니
留恨向東風	한을 가진 채 동풍을 향하네.

89 莹禪師房觀山海圖
영 스님의 방에서 〈산해도〉를 보다

眞僧閉精宇	滅跡含達觀
列障圖雲山	攢峰入霄漢
丹崖森在目	情畫疑卷幔
蓬壺來軒窓	瀛海入几案
煙濤爭噴薄	島嶼相凌亂
征帆飄空中	爆水灑天半
崢嶸若可陟	想像徒盈嘆
杳與眞心冥	遂諧靜者嘆
如登赤城裏	揭涉滄洲畔
卽事能娛人	從玆得蕭散

참 스님이 정사를 닫은 채
종적을 감추고 달관의 경지에 들었는데,
늘어진 병풍에 구름 산이 그려져
빽빽한 봉우리가 하늘로 들어가니,
붉은 절벽이 눈에 가득하여
맑은 낮에 휘장을 걷은 것 같네.
봉래산이 창가에 와 있고
큰 바다가 자리 옆에 들어와,
뿌연 파도가 다투어 출렁이고
섬들은 서로 어지러이 있으며,
배의 돛이 공중에 떠가고
폭포수는 허공에서 뿌려지네.
높이 솟은 봉우리 오를 수 있을 것 같은데
상상리 뿐이라 그저 가득 탄식할 뿐이나,
아득히 참된 마음과 서로 맞아서
마침내 고요한 사람의 감상에 적합하네.
마치 적성을 오는 것 같고
옷을 걷고 푸른 물가를 걷는 것 같아서,
이런 일이 사람을 즐겁게 하니
이를 따라 자유롭게 노니네.

90 詠槿二首 其一

무궁화를 읊다 2수 제1수

園花笑芳年　池草艶春色
猶下如槿花　零娟玉階側
芬榮何夭促　零落在瞬息
豈若瓊樹枝　終歲長翕艶

정원의 꽃은 좋은 시절에 웃고
못의 풀은 봄빛에 아름답지만,
그래도 무궁화 꽃이
옥 섬돌 옆에 아름다운 것만 못하다네.
향기로운 꽃이 어찌 그리도 수명이 짧은지
순식간에 시들어 버리니,
어찌 옥나무 가지가
일 년 내내 무성한 것만 하겠는가?

91 詠槿二首 其二

무궁화를 읊다 2수 제2수

世人種桃李　皆在金張門
拳析爭捷徑　及此春風暄
一朝天霜下　榮耀難久存
安知南山桂　綠葉垂芳根
情陰亦可託　何惜樹君園

세상 사람들이 복숭아와 자두를 심어
모두 권문세족의 문에 있으니,
그것을 꺾으려 지름길을 다투는데
이 봄바람이 따뜻할 때 한다네.
하루아침에 하늘에서 서리가 내려
빛나는 영화를 오래 보존하기 어려우니,
어찌 남산의 계수나무가
푸른 잎을 향기로운 뿌리에
드리웠음을 알리오?
맑은 그늘은 정말로 의탁할 만한데
그래 정원에 심는 것을
어찌 아까워하는가?

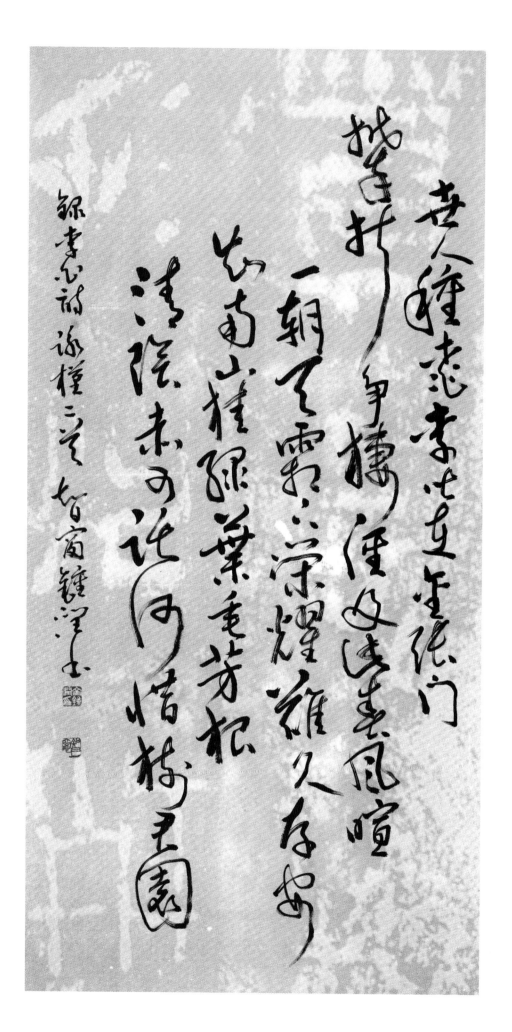

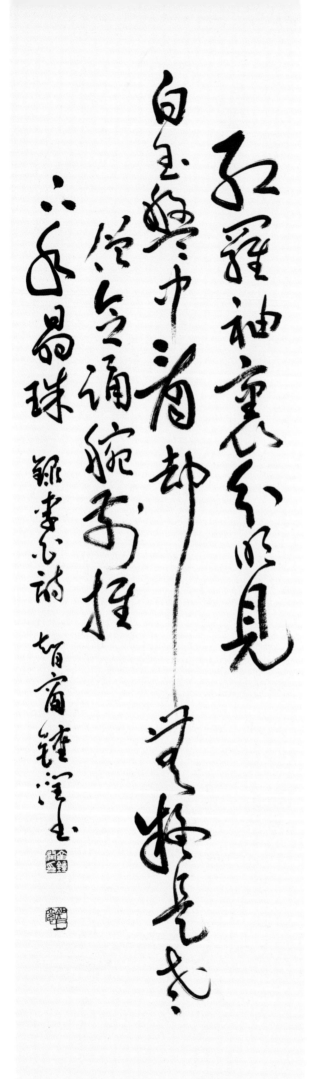

92 白胡桃 하얀 호두

紅羅袖裏分明見　白玉盤中看卻無
疑是老僧休念誦　腕前推下水晶珠

붉은 비단 소매 속에서는 분명히 보였는데
흰 옥 쟁반에 놓고 보면 도리어 없는 것 같네.
늙은 스님이 불경 읽다 쉬면서
손목에서 수정 구슬을 빼놓은 것일까?

93 巫山枕障 무산을 그린 침장

巫山枕障畫高丘　白帝城邊樹色秋
朝雲夜入無行處　巴水橫天更不流

무산 침장은 고구를 그렸는데
백제성 가 나무는 가을빛이라네.
아침 구름이 밤에 들어왔다가는 갈 곳이 없고
파수는 하늘에 가로놓인 채 전혀 흐르지 않네.

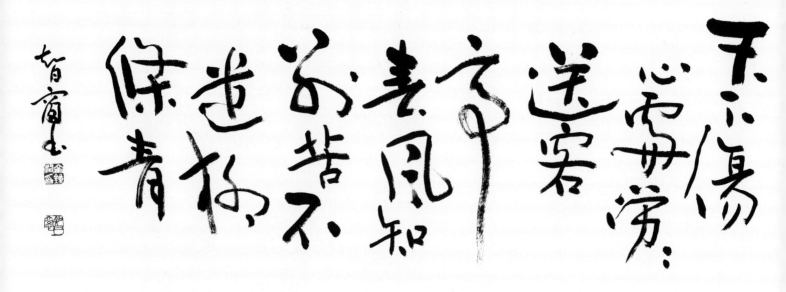

94 勞勞亭　노로정

天下傷心處　勞勞送客亭
春風知別苦　不遣柳條靑

천하에 마음 아픈 곳
근심스레 나그네를 보내는 정자.
봄바람이 이별의 괴로움을 알아서
버들가지에 푸른 빛을 주지 않았네.

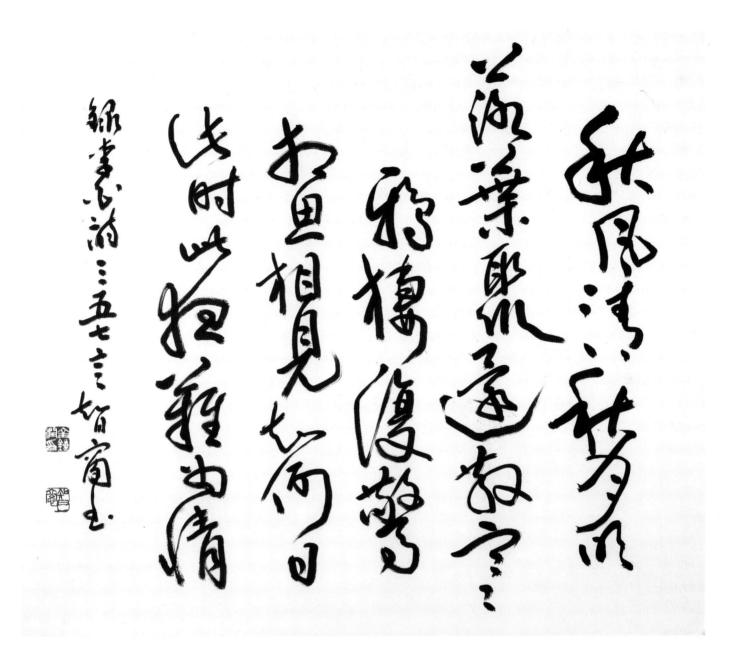

95 三五七言

석 자 다섯 자 일곱 자의 시

秋風淸 秋月明
落葉聚還散 寒鴉樓復驚
相思相見知何日 此時此夜難爲情

가을바람은 맑고
가을 달은 밝네.
낙엽은 모였다 또 흩어지고
차가운 까마귀는 깃들였다 다시 놀라네.
그리워하는데 서로 만날 날 언제인지 아는가?
지금 이 밤 마음 달래기 어렵구나.

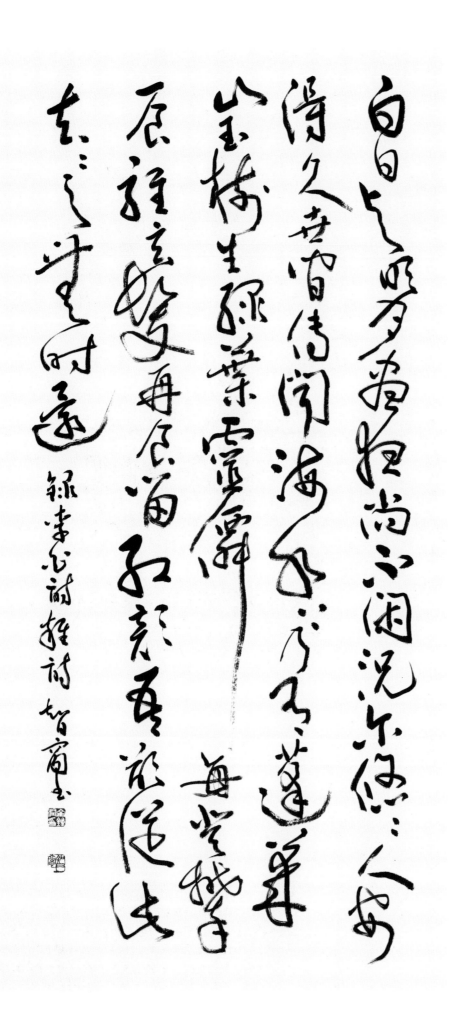

96 雜詩 잡시

白日與明月　晝夜尙不閑
況爾悠悠人　安得久世間
傳聞海水上　乃有蓬萊山
玉樹生綠葉　靈仙每登攀
一食駐玄髮　再食留紅顔
吾欲從此去　去之無時還

밝은 해와 밝은 달도
밤낮으로 한가하지 않은데,
하물며 너희 속세의 사람들이
어찌 오래도록 인간 세상에 머물 수 있겠는가?
전해 들건대 바다 위에
봉래산이 있어서,
옥 나무에 푸른 잎이 자라는데
신령스런 신선이 매번 더위잡고 올라서,
한 번 그 열매를 먹으면 검은 머리가 머물고
두 번 먹으면 붉은 얼굴이 남는다네.
나는 이제 떠나고자 하니
떠나서는 다시 돌아오지 않으리.

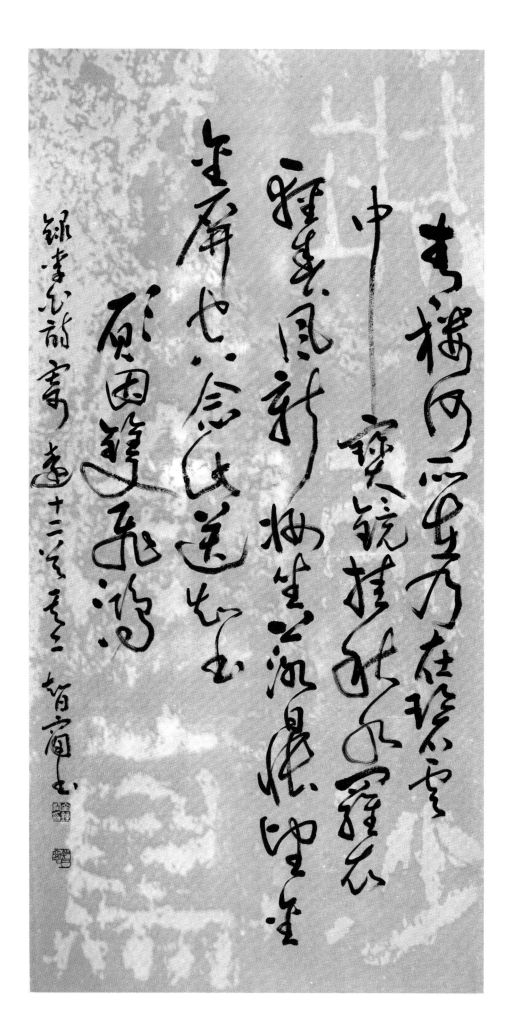

97 寄遠十二首 其二

멀리 부치다 12수 제2수

靑樓何所在　乃在碧雲中
寶鏡坐秋水　羅衣輕春風
新妝坐落日　悵望金屛空
念此送短書　願因雙飛鴻

청루는 어디에 있는가?
푸른 구름 가운데 있네.
보석 거울은 가을 물을 걸어놓은 듯하고
비단 옷은 봄바람에 살랑거리는데,
새로 단장하고 석양에 앉아서
빈 금빛 병풍을 서글피 바라보겠지.
이를 생각하여 짧은 편지를 보내니
쌍으로 나는 기러기에 부치고자 하네.

113

98 寄遠十二首 其三
멀리 부치다 12수 제3수

本作一行書　殷勤道相憶
一行復一行　滿紙情何極
瑤臺有黃鶴　爲根靑樓人
朱顔凋落盡　白髮一何新
桃李橫若爲　當窗發光彩
莫使香風飄　留與紅芳待

본래는 한 줄 편지를 써서
그립다고 간곡히 말하려 했는데
한 줄 또 한 줄
종이에 가득 써도 정을 어찌 다하리오.
요대에 누런 학이 있으니
청루의 사람에게 나 대신 알려주기를,
나의 붉은 얼굴은 다 시들었고
흰 머리칼은 어찌 그리도 새로 났는가?
돌아 가야할 때가 안되었음을
스스로 알고 있지만
집을 떠나고 세 번의 봄이 지났네.
복숭아꽃과 자두꽃이 지금 어떠한가?
창문 앞에서 광채를 발하고 있을 터인데,
향기로운 바람이 날려 보내지 않게 하여
붉은 꽃을 그대로 간직하고 기다리시게.

99 寄遠十二首 其五
멀리 부치다 12수 제5수

遠憶無山陽	花明淥江暖
躊躇未得往	淚向南雲滿
春風復無情	吹我夢魂斷
不見眼中人	天長音信短

멀리서 그리워하나니 무산의 남쪽은
꽃이 환하고 맑은 강이 따뜻하겠지.
머뭇거리며 아직 가지 못하여
남쪽 구름을 바라보며 눈물만 가득하네.
봄바람은 또 무정하게도
내 꿈 속 혼을 불어 없애니,
마음 속의 사람은 보이지 않고
하늘은 넓은데 소식은 짧구나.

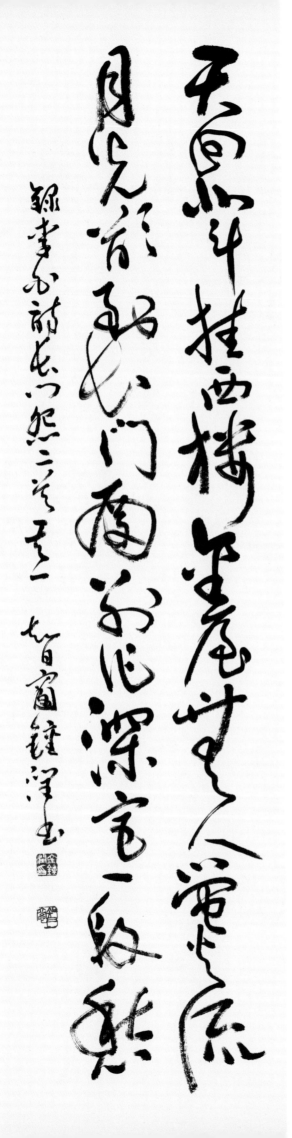

100 長門怨二首 其一
장문궁의 원망 2수 제1수

天回北斗挂西樓　金屋無人螢火流
月光欲到長門殿　別作深宮一段愁

하늘에 북두가 돌아 서쪽 누대에 걸릴 제
금으로 만든 집에는 사람이 없고 반디만 나는데
달빛이 장문궁에 와서는
각별히 이 깊은 궁궐에서 일단의 시름을 만들려 하네.

101 長門怨二首 其二

장문궁의 원망 2수 제2수

桂殿長愁不記春　黃金四屋起秋塵
夜懸明鏡靑天上　獨熙長門宮裏人

계궁에서 오래 근심하느라 봄을 알지 못하였는데
사방이 황금으로 된 집에 가을 먼지가 일어나네.
밤애 맑은 거울이 푸른 하늘 위에 걸려
장문궁 안의 사람을 유독 비추네.

117

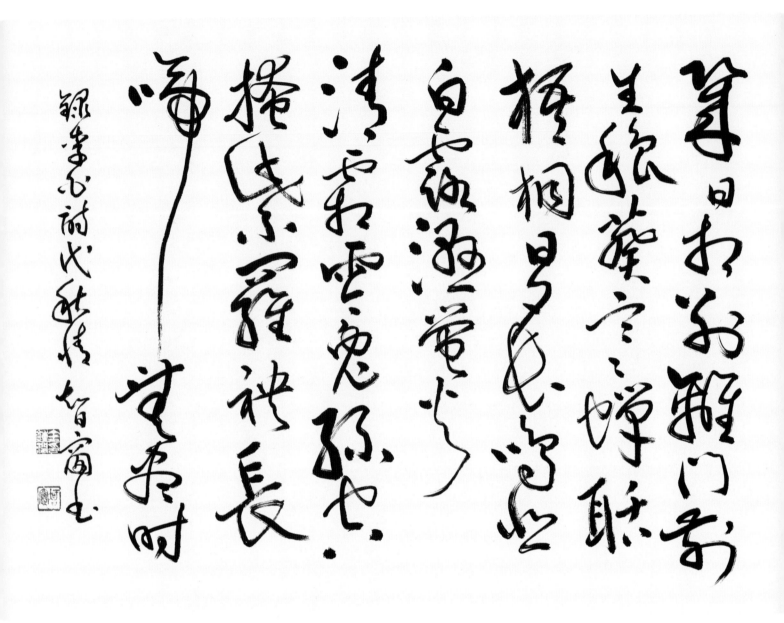

102 代秋情 대신하여 가을의 감정을 읊다

幾日相別離　이별한지 며칠이 되었나?
門前生穉葵　문 앞에 야생 아욱이 자랐네.
寒蟬聒梧桐　가을 매미가 오동나무에서 시끄럽게
日夕長鳴悲　밤낮으로 길게 울며 슬퍼하고
白露濕螢火　흰 이슬이 반디를 적시며
清霜零兎絲　맑은 서리가 토사를 시들게 하네.
空掩紫羅袂　괜스레 자줏빛 비단 소매로 얼굴을 가리고
長啼無盡時　끝없이 오래도록 우네.

103 口號吳王美人半醉

오왕의 미인이 반쯤 취한 것을 즉석에서 노래하다

風動荷花水殿香　姑蘇臺上見吳王
西施醉舞嬌無力　笑倚東窗白玉床

바람이 연꽃을 흔들어 물가 전각이 향기로운데
고소대 위에서 오왕을 뵙네.
서시가 취해 춤을 추다 힘겨운 듯
웃으며 동쪽 창의 백옥 침상에 기대어 있네.

104 折荷有贈 연꽃을 꺾어 주다

涉江翫秋水　愛此紅蕖鮮
攀荷弄其珠　蕩漾不成圓
佳人綵雲裏　欲贈隔遠天
相思無因見　悵望涼風前

강을 건너며 가을 물을 즐기니
이 붉은 연꽃의 아름다움을 좋아해서라네.
연꽃을 꺾어 그 위의 이슬을 희롱하는데
흔들려서 동그랗게 되지를 않네.
아름다운 이가 오색구름 속에 있는데
주고 싶어도 먼 하늘 너머라네.
그리워하지만 만날 수가 없어서
서늘한 바람 앞에서 애달피 바라보네.

120

105 觀魚潭 관어담

觀魚碧潭上　木落潭水清
日暮紫鱗躍　圓波處處生
涼煙浮竹盡　秋月照沙明
何必滄浪去　茲焉可濯纓

푸른 못가에서 물고기를 구경하는데
맑은 못 물에 나뭇잎이 떨어지고,
해질녘에 자주빛 물고기가 뛰어오르니
동그란 파문이 곳곳에 생겨나네.
서늘한 안개는 대나무에 떠있다 사라지고
가을 달은 모래톱을 밝게 비추니,
군이 창랑으로 갈 필요가 있겠는가?
여기도 갓끈을 씻을 만하다네.

庭前晚開花

정원 앞에 꽃이 늦게 피다

西王母桃種我家　三千陽春始一花
結實苦遲爲人笑　攀折唧唧長咨嗟

서왕모의 복숭아를 우리 집에 심었더니
삼천 봄이 지나서 비로소 한 번 꽃을 피웠네.
열매 맺기가 너무 늦다고 사람들이 비웃으니
꽃가지를 꺾으면서 쯧쯧 깊게 탄식하네.

107 宣州長史弟昭贈余琴谿中雙舞

鶴詩以見志
선주장사인 동생 이소가
내게 금계의 춤추는 한 쌍의
학을 주기에 시로써
뜻을 보여주다

令弟佐宣城　贈余琴谿鶴
謂言天涯雪　忽向窗前落
白玉爲毛衣　黃金不肯博
當風振六翮　對舞臨山閣
顧我如有情　長鳴似相託
何當駕此物　與爾騰寥廓

홀륭한 동생이 선성를 보좌하는데
금계의 학을 내게 주니,
하늘가의 눈이
홀연 창 앞에 떨어졌나 생각되네.
흰 옥으로 깃털옷을 삼았으니
황금을 주어도 바꾸지 않을 터,
바람을 맞아 날개를 흔들며
산 누각 옆에서 마주보며 춤을 추는데,
나를 돌아보는 것이 마치 정감이 있는 듯
오래도록 우는 것이 흡사 기탁하고자 하는 듯,
언제나 이 학을 타고
그대와 함께 넓은 하늘을 오를까?

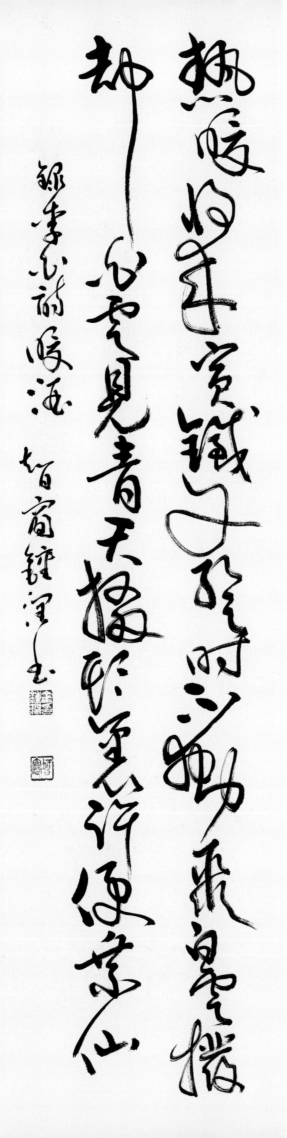

108 暖酒 술을 데우다

熱暖將來賓鐵文　暫時不動聚白雲
撥卻白雲見靑天　撥頭裏許便乘仙

뜨겁게 데워 가져온 무늬 있는 빈철 술그릇
잠시 가만있는 사이에 흰 구름이 모이네.
흰 구름을 걷어내자 푸른 하늘이 보이는데
그 속으로 머리를 옮기자 신선이 되어 오르네.

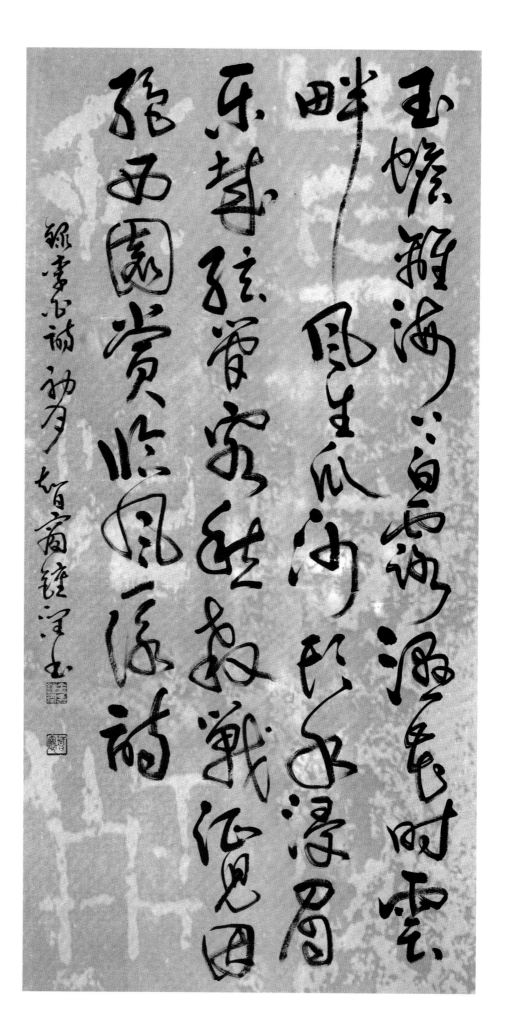

109 初月 초승달

玉蟾離海上　白露濕花時
雲畔風生爪　沙頭水浸眉
樂哉弦管客　愁殺戰征兒
因絶西園賞　臨風一詠詩

옥 두꺼비가 바다를 떠나 솟아오르니
흰 이슬이 꽃을 적실 때라네.
구름 가에선 바람이 손톱을 생기게 하고
모래사장에선 물이 눈썹을 적시네.
즐겁구나, 음악을 즐기는 나그네여
시름겹구나, 전쟁 나간 이는,
때문에 서원에서 감상하는 것을 끊고서
바람 맞으며 시를 한번 읊어보네.

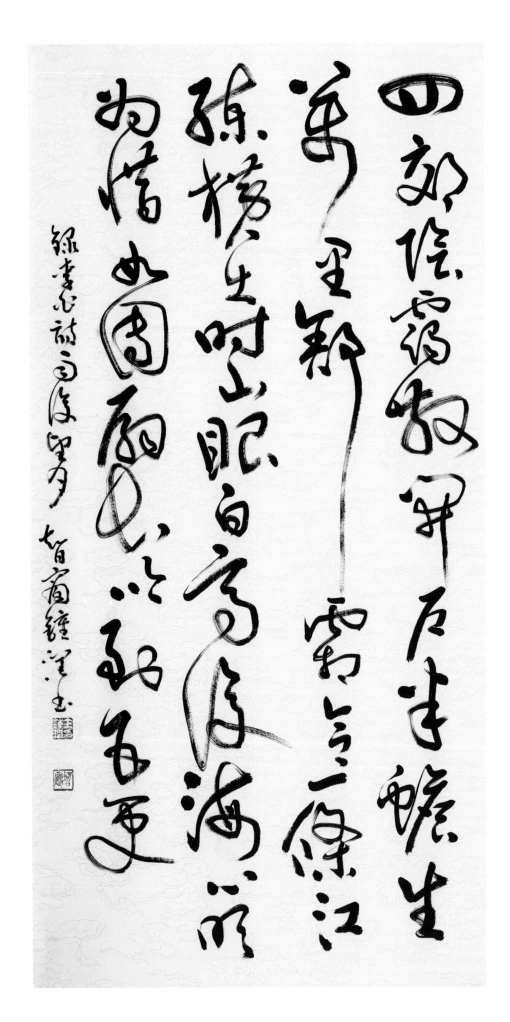

録蕉心詩 雨後望月
七旬 宿鍾澤書

110 雨後望月

비 갠 후 달을 바라보며

四郊陰靄散　開戶半蟾生
萬里舒霜合　一條江練橫
出時山眼白　高後海心明
爲惜如團扇　長吟到五更

사방 교외에 어두운 구름이 흩어져
문을 여니 달이 반쯤 나타나,
만 리에 펼쳐졌던 서리가 모이고
한 줄기 비단같은 강물이 가로질렀네.
솟아오를 때 산 동굴이 빛나고
높이 솟은 뒤에는 바다 속이 밝은데,
둥근 부채 신세를 애석해하여
새벽까지 길게 읊조리네.

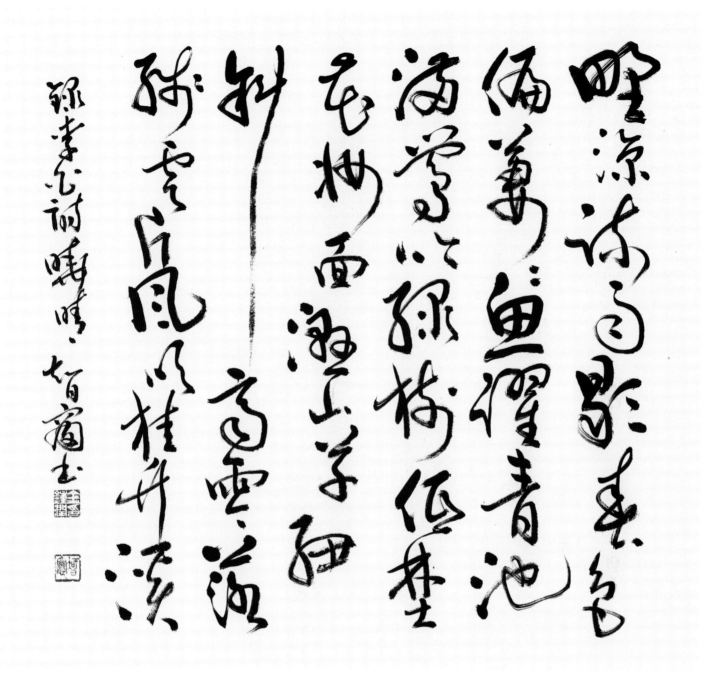

111 曉晴 새벽에 비가 개다

野凉疏雨歇　성긴 비가 그치니 들판은 시원하고
春色遍萋萋　봄빛은 매우 무성한데,
魚躍青池滿　푸른 물 가득한 곳에 물고기가 뛰고
鶯吟綠樹低　푸른 나무 처진 곳에 꾀꼬리가 우네.
野花妝面濕　들꽃은 화사한 얼굴이 촉촉하고
山草紐斜齊　산풀은 비스듬한 모습 가지런하며,
零落殘雲片　떠도는 남은 구름 조각은
風吹挂竹溪　바람에 날려 대나무 계곡에 걸려있네.

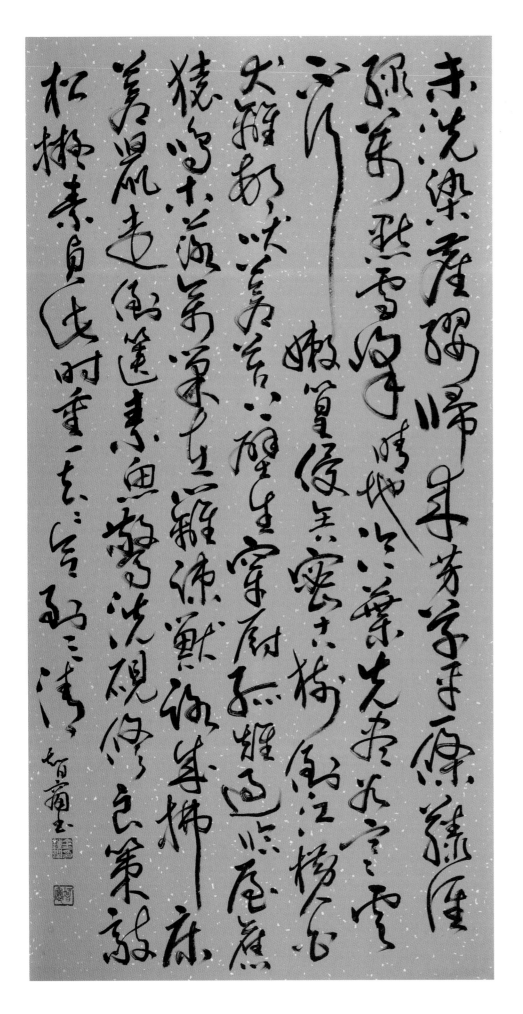

112 冬日歸舊山
겨울날 옛 산으로 돌아오다

未洗染塵纓　歸來芳草平
一條藤徑綠　萬點雪峰晴
地冷葉先盡　谷寒雲不行
嫩篁侵舍密　古樹倒江橫
白犬離村吠　蒼苔上壁生
穿廚孤雉過　臨屋舊猿鳴
木落禽巢在　籬疎獸路成
拂床蒼鼠走　倒篋素魚驚
洗硯修良策　敲松擬素貞
此時重一去　去合到三淸

먼지 묻은 갓끈을 미처 씻지도 못한 채
향기로운 풀밭으로 돌아오니,
한 줄기 등나무 길은 푸르고
많은 눈 내린 봉우리는 맑게 개였네.
땅이 차가우니 잎이 먼저 다 떨어졌고
계곡이 추우니 구름이 지나가지 못하며,
어린 대가 집안으로 들어와 빽빽하고
오래된 나무는 강에 넘어져 가로놓였네.
흰 개는 마을을 나와 짖어대고
푸른 이끼는 벽을 올라와 자랐으며,
구멍 난 부엌에는 외로운 꿩이 지나가고
지붕 옆에는 낯익은 원숭이가 우네.
나무의 잎이 떨어져 새 둥지가 보이고
울타리 망가져 짐승 길이 났으며,
침상을 닦으니 흰 쥐가 달아나고
상자를 뒤집으니 좀이 놀라네.
벼루를 씻어 좋은 책략을 닦고
소나무 두드리며 맑은 정절을 본받을 것이니,
이 때 다시 한 번 떠나면
떠나서 응당 높은 하늘에 이르리라.

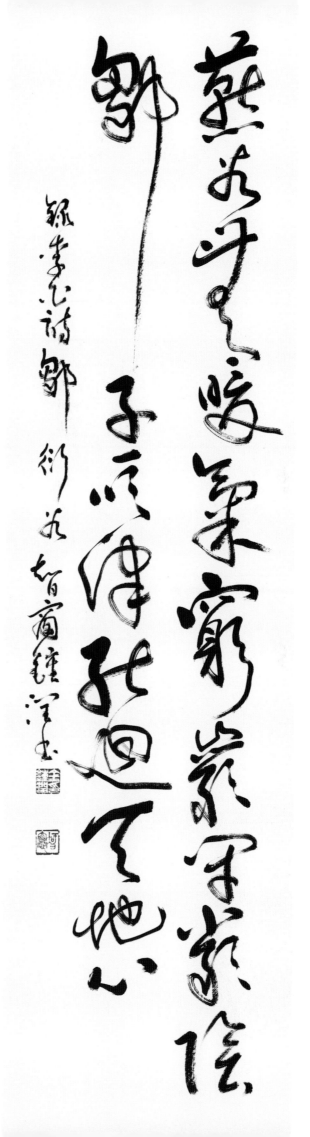

113 鄒衍谷　추연곡

燕谷無暖氣　窮岩閉嚴陰
鄒子一吹律　能廻天地心

연 땅의 골짜기에는 따뜻한 기운이 없어
높은 바위산이 음침한 기운으로 막혔는데,
추자가 한 번 율관을 불자
천지의 마음이 다시 돌 수 있었다네.

江郡秋阴驻桅飞
诸屋陂荡去家唯
临
细花罪句汀柳
细伍杣徉阳平盏
庭掃钓矶

录李忠诗送客作 心智窗
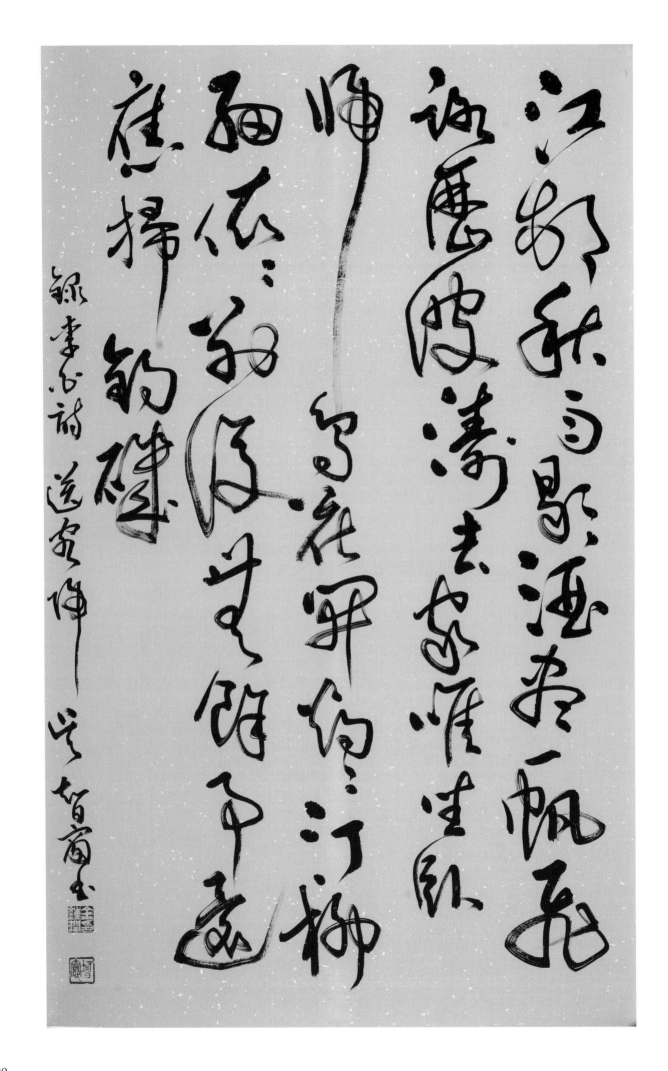

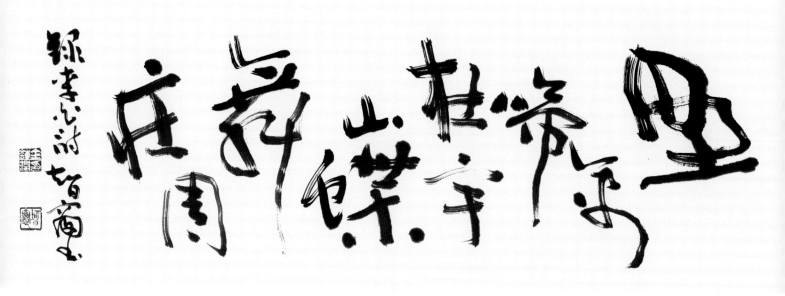

▲ 115 斷句 단구

野禽啼杜宇　山蝶舞莊周

들에는 두우의 두견새가 울고
산에는 장주의 나비가 춤추네.

◀ 114 送客歸吳　오 땅으로 돌아가는 손님을 보내다

江村秋雨歇　강촌에 가을비 그쳤을 때
酒盡一帆飛　술을 다 마신 뒤 돛이 날아가네.
路歷波濤去　떠나는 길 파도를 지나가려니
家惟坐臥歸　집에 기거하려고 돌아가는 것이라네.
島花開灼灼　섬 꽃은 불타는 듯 피었고
汀柳細依依　물가 버드나무는 가늘게 하늘거리겠지.
別後無餘事　이별 후에는 별 다른 일이 없으니
還應埽釣磯　다시 낚시터나 쓸어야겠지.

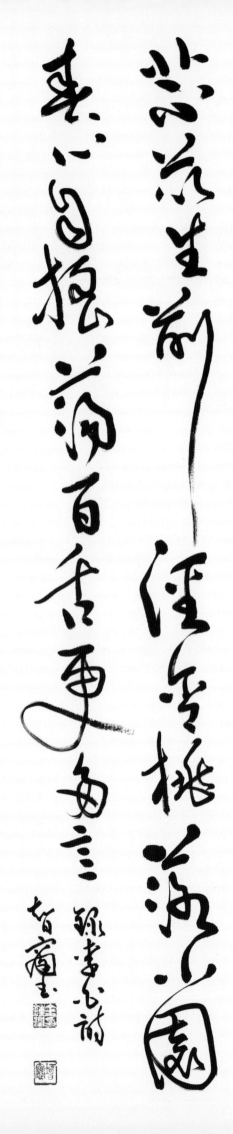

◀ **116** 陽春曲 따뜻한 봄

芣苡生前徑 含桃落小園
春心自搖蕩 白舌更多言

질경이는 앞길에 돋아나고
앵두는 작은 정원에 떨어지네.
춘심이 절로 설레는데
지빠귀가 또 재잘거리네.

▶ **117** 瀑布 폭포

斷巖如削瓜 嵐光破崖綠
天河從中來 白雲漲川谷
玉案赤文字 落落不可讀
攝衣凌靑霄 松風吹我足

깎아지른 바위산이 뾰족하게 깎은 외 같은데
이내 빛은 벼랑에 부서져 푸르고,
은하수가 그 가운데를 흐르니
흰 구름이 내와 계곡에 가득하네.
옥 책상의 붉은 글씨는
흐릿하여 읽을 수가 없지만,
옷을 걷고 푸른 하늘을 넘어가니
솔바람이 내 발에 부네.

挂流三百丈，喷壑数十里。
欻如飞电来，隐若白虹起。
初惊河汉落，半洒云天里。
海风吹不断，江月照还空。

录李白诗瀑布

智禅詹澤 書

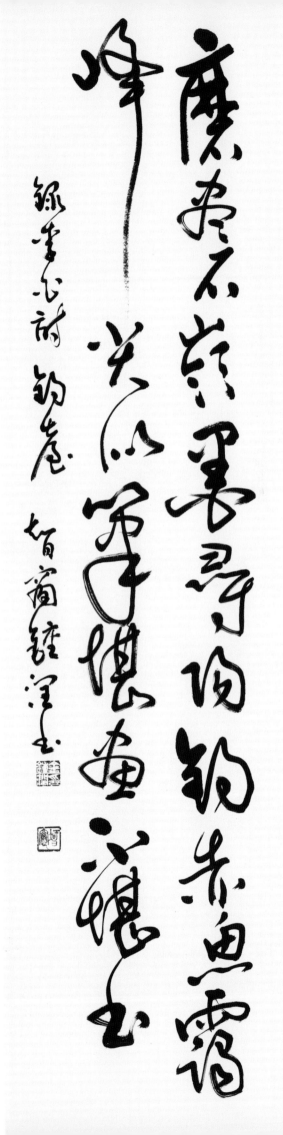

118 釣臺 조대

磨盡石嶺墨　尋陽釣赤魚
靄峰尖似筆　堪畫不堪書

석령의 먹을 갈아 없애고서
심양대에서 붉은 물고기를 낚네.
애봉이 뾰족하기가 붓과 같은데
그림은 그리겠지만 글씨는 못 쓰겠구나.

119 普照寺 보조사

天台國淸寺　天下爲四絕
今到普照遊　到來復何別
柟木白雲飛　高僧頂殘雪
門外一條溪　幾回流歲月

천태산의 국청사는
천하의 빼어난 네 사찰 중의 하나인데,
지금 보조사에 와서 노니는데
와서 보니 또 뭐가 다른가?
녹나무에는 흰 구름이 날고
고명한 스님은 잔설을 이고 있는데,
문 밖의 한 줄기 시냇물은
몇 번이나 해와 달을 흘러보냈을가?

135

風都物物無肯荒又
新雞歲年同生岁
旦來驅馳池山嶺氣間猿
此山此見夕时船動一杯
海形垂歲宵安

136

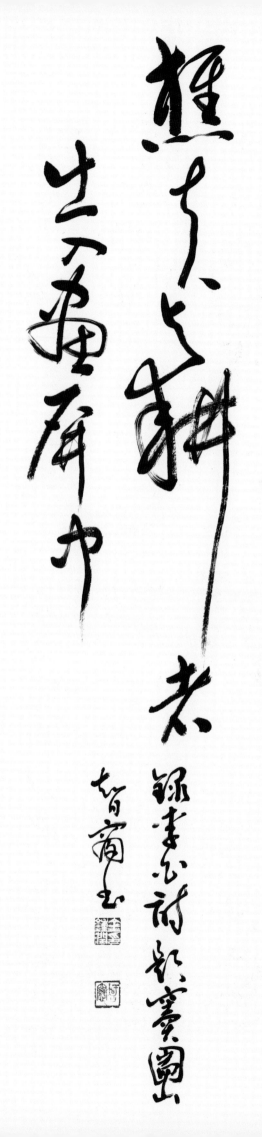

◀ **120** 送友生遊峽中

협중에 놀려가는 벗을 보내다

風靜楊柳垂　看花又別離
幾年同在此　今日各驅馳
峽裏聞猿叫　山頭見月時
殷動一杯酒　珍重歲寒姿

고요한 바람에 버들가지 드리운 때
꽃을 보며 또 작별하는구나.
몇 년 동안 여기서 같이 지냈는데
오늘 각자 제 갈 길로 가네.
그대가 협곡 안에서 원숭이 울음소리 들을 때
나는 산 위에서 달을 보겠지.
정성스레 한잔 술을 권하며
소나무 같은 그대의 자태를 중히 여기네.

▶ **121** 題竇圖山

두천산에 쓰다

樵夫與耕者　出入畫屏中

나뭇꾼과 농부가
그림 병풍 속을 드나드네.

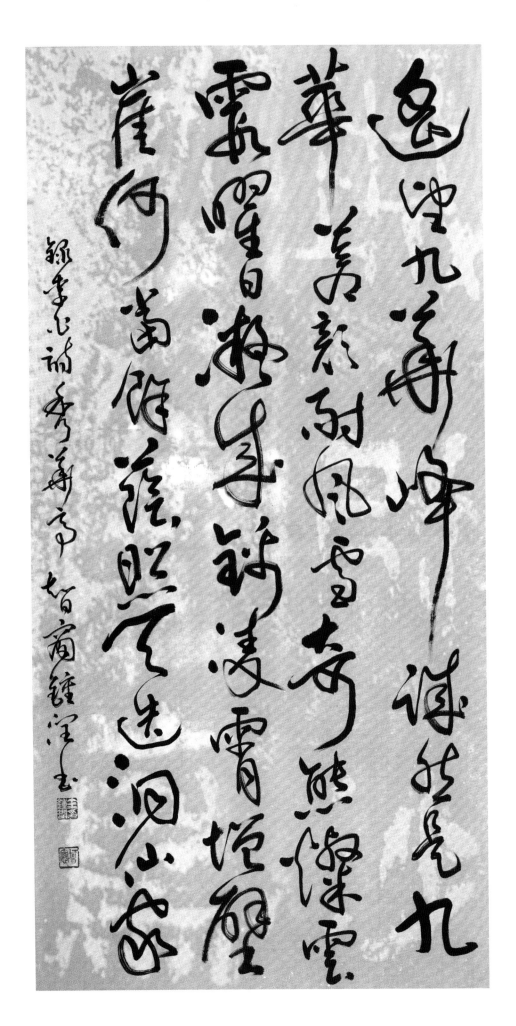

122 秀華亭 수화정

遙望九華峰　誠然是九華
蒼顏耐風雪　奇態燦雲霞
曜日凝成錦　凌霄增壁崖
何當餘蔭照　天造洞仙家

멀리서 구화봉을 바라보니
정말로 아홉 봉오리 꽃인데,
창로한 얼굴로 바람과 눈을 견디며
기이한 자태로 구름 노을에 빛나네.
빛나는 햇빛이 엉기어 비단을 이루었고
하늘너머로 낭떠러지를 더했는데,
어찌하면 은혜롭게 살펴주어
하늘이 신선의 거처를 만들어 주실까?

123 詠方廣詩　방광사를 읊은 시

聖寺閑棲睡眼醒　此時何處最幽淸
滿窓明月天風靜　玉磬時聞一兩聲

성스러운 절에 한가로이 머물다 자던 눈 깨었으니
이 때 어느 곳이 가장 그윽한가?
창 가득히 달은 밝고 바람은 고요한데
옥경이 이따금 한두 번 들리네.

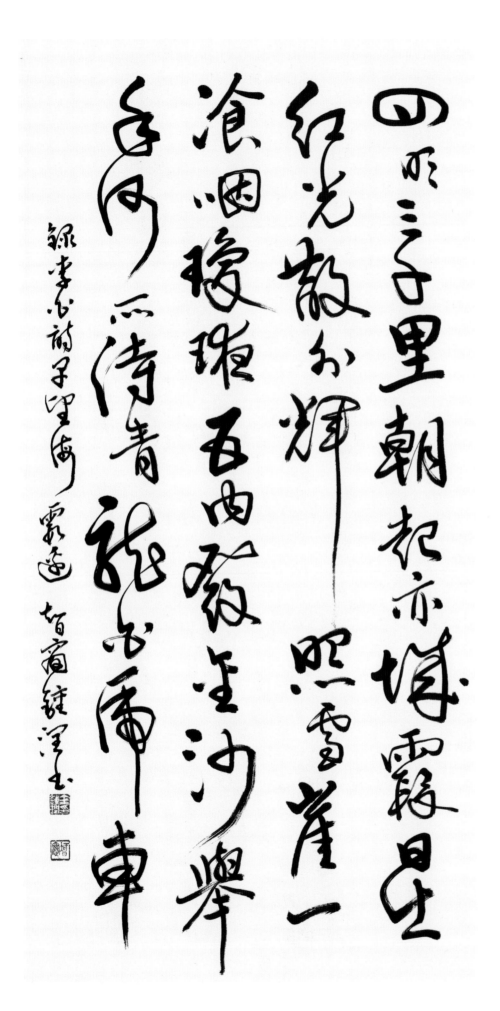

124 早望海霞邊

아침에 바다 노을을 바라보다

四明三千里　朝起赤城霞
日出紅光散　分輝照雪崖
一餐咽瓊液　五内發金沙
擧手何所待　青龍白虎車

사명산은 삼천리나 뻗어있어
아침에 적성산의 노을이 일어나는데,
태양이 솟아오르니 붉은 빛이 흩어지고
퍼진 광채가 눈 덮인 절벽에 비치네.
옥액을 한번 마시니
오장에서 선약의 약효가 작용하는데,
손을 들어 무엇을 기다리나?
청룡과 백호가 끄는 수레라네.

140

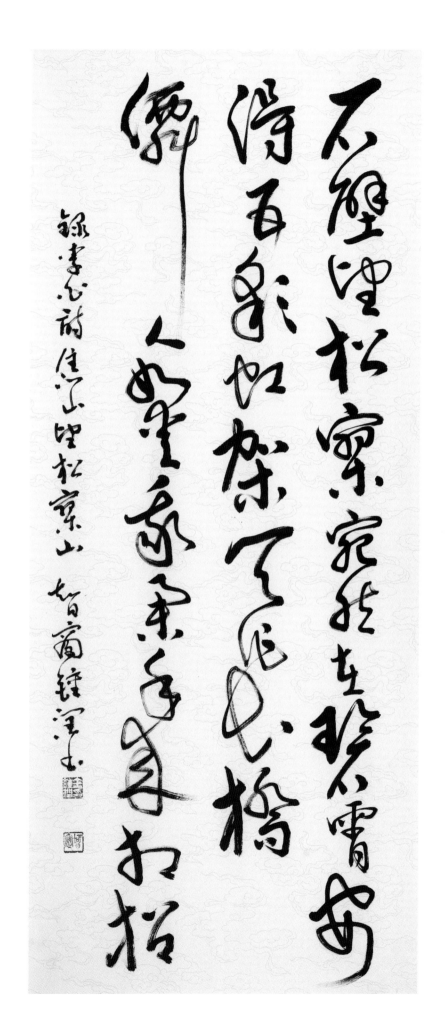

125 焦山望松寥山

초산에서 송료산을 바라보다

石壁望松寥　宛然在碧霄
安得五彩虹　駕天作長橋
仙人如愛我　擧手來相招

초산의 절벽에서 송료산을 바라보니
마치 푸른 하늘에 떠 있는 것 같은데,
어찌하면 오색 무지개를 얻어서
하늘에 긴 다리를 만들 수 있을까?
신선이 만일 나를 사랑한다면
손을 들어 나를 부르겠지.

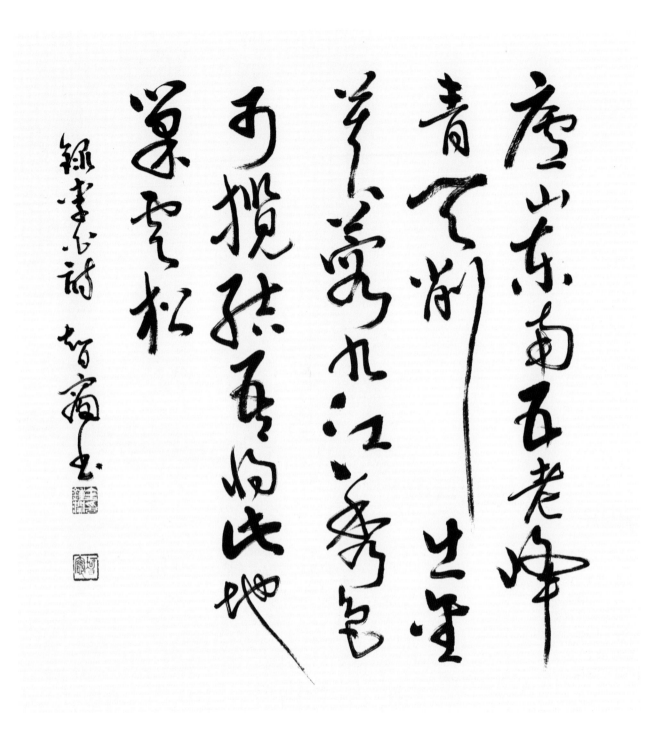

126 登盧山五老峰 여산 오로봉에 오르다

盧山東南五老峰 靑天削出金芙蓉
九江秀色可攬結 吾將此地巢雲松

여산 남동쪽의 오로봉은
푸른 하늘에 금빛 부용을 깍아낸 것이라네.
구강의 빼어난 경색을 모두 거머쥘 수 있으니
내가 장차 이곳에서 구름 위 소나무에 집을 짓고 살리라.

142

127 江上望皖公山
강가에서 환공산을 바라보다

奇峰出奇雲　秀木含秀氣
淸晏皖公山　巉絕稱人意
獨遊滄江上　終日淡無味
但愛玆嶺高　何由討靈異
默然遙相許　欲往心莫遂
待吾還丹成　投跡歸此地

기이한 봉우리가 기이한 구름에 솟아있고
빼어난 나무들이 빼어난 기운을 머금고 있어,
맑고 깨끗한 환공산은
높고 가팔라서 사람의 마음에 꼭 드네.
홀로 푸른 강가를 노니는데
종일토록 담담히 아무 재미가 없어서,
오직 이 높은 봉우리를 좋아하는데
어찌하면 신령한 정취를 찾을 수 있을까?
말없이 멀리서 좋다고 여기면서도
가고자 해도 뜻을 이루지 못했으니,
내가 단약을 만든 후에
발길을 부쳐 이곳에 귀의하리다.

128 秋登色陵望洞庭　가을에 파릉산에 올라 동정호를 바라보다

清晨登巴陵	맑은 새벽 파릉산에 올라	風淸長沙浦	장사의 포구에는 바람이 맑으며
周覽無不極	끝까지 사방을 둘러보니,	霜空雲夢田	운몽의 사냥터에는 서리가 내리지 않았네.
明湖映天光	맑은 호수에는 하늘빛이 비치고	瞻光惜頹髮	경관을 보녀 듬성해진 머리를 아쉬워하고
徹底見秋色	바닥까지 가을빛이 보이네.	閱水悲徂年	물을 보며 가는 세월을 슬퍼하노라니,
秋色何蒼然	가을빛은 너무나 푸르고	北渚旣蕩瀁	북쪽 물가에 이미 파도가 넘실거리고
際海俱澄鮮	물은 바다까지 모두 맑고 선명하며,	東流自潺湲	동쪽으로 흐르는 물은 절로 흘러가네.
山靑滅遠樹	산이 푸르러 먼 나무가 보이지 않고	郢人唱白雪	영 땅의 사람이 〈백설〉을 부르고
水綠無寒煙	물이 푸르러 차가운 안개도 없네.	越女歌採蓮	월 땅의 미녀가 〈채련곡〉을 부르는데,
來帆出江中	오는 배는 강 중간에서 나오는데	聽此更腸斷	이를 듣자니 더욱 애간장이 끊어져
去鳥向日邊	가는 새는 태양 주변을 향하고,	憑崖淚如泉	절벽에 기대어 눈물을 샘같이 쏟아내네.

144

清晖能娱……巴陵周览

丹……不极明……游映之光

微……底见秋……色

闲……萧然除海俱澄

鲜山青峻远树……

孤……空烟身帆出江

中……去……日……

129 登色陵開元寺西閣,
贈衡岳僧方外
파릉 개원사 서쪽 누각에 올라
형산의 방외 스님에게 주다

衡岳有闌士　五峰秀眞骨
見君萬里心　海水照秋月
大臣南溟去　問道階請謁
驪以甘露言　淸涼潤肌髮
明湖落天鏡　香閣凌銀闕
登眺餐惠風　新花期啓發

형산에 스님이 있어
다서 몽우리 같은 진골이 빼어나,
그대의 만리심을 보니
바닷물이 가을 달에 빛나는 것 같네.
큰 신하가 남쪽 바다로 갈 때
도를 묻고자 모두 뵙기를 청하니,
감로 같은 말을 뿌려
맑고 시원하게 피부와 머리칼을 적셨네.
맑은 호수는 하늘의 거울이 떨어진 듯하고
향기로운 누각은 신선의 대궐을 능가하는데,
올라와 바라보며 온화한 바람을 들이마시노라니
새 꽃이 피어날 것 같네.

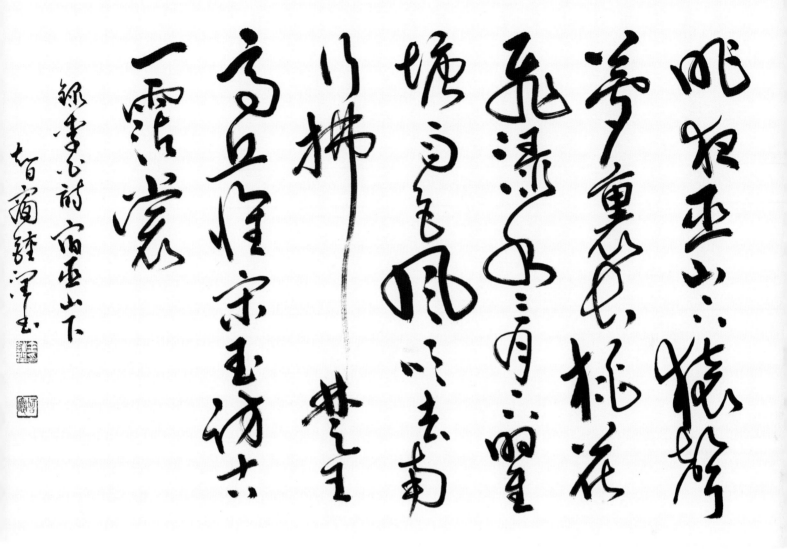

130 宿巫山下　무산 아래에서 머물다

昨夜屳山下　猿聲夢裏長
桃花飛淥水　三月下瞿塘
雨色風吹去　南行拂楚王
高丘懷宋玉　訪古一霑裳

지난 밤 무산 아래에서
원숭이 소리가 꿈속에 길게 들렸네.
복숭아꽃은 맑은 물에 날려
삼월에 구당협을 내려오는데,
비를 머금은 바람은 불어가
남쪽으로 가 초왕을 스치겠지.
고구산에서 송옥을 생각하여
옛 자취를 찾다가 눈물이 옷깃을 적셨네.

131 望木瓜山 모과산을 바라보다

早起見日出 暮見棲鳥還
客心自酸楚 況對木瓜山

일찍 일어나서는 해 뜨는 것을 보고
저녁에는 새가 돌아와서 깃들이는 것을 보노라니,
나그네의 마음이 절로 애달파지는데
하물며 모과산을 대하고 있음에랴.

148

132 過崔八丈水亭

최씨 어른의 물가 정자를 들르다

高閣橫秀氣　淸幽併在君
簷飛宛溪水　窓落敬亭雲
猿嘯風中斷　漁歌月裏聞
閑隨白鷗去　沙上自爲群

높은 누각에 빼어난 기운이 충일하니
맑고 그윽한 정취가 모두 그대에게 있어,
처마에는 완계의 물이 날아 흐르고
창에는 경정산의 구름이 떨어지네요.
원숭이 울음소리는 바람 속에 끊어지고
어부의 노래는 달빛 속에 들리니,
한가롭게 흰 갈매기를 따라 떠나면
모래사장에서 절로 무리가 되겠네요.

149

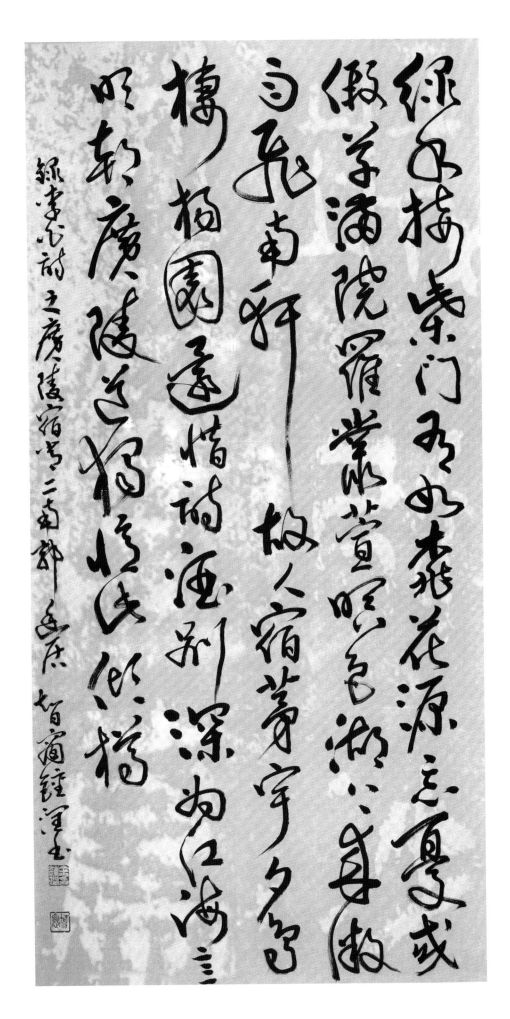

133 之廣陵宿常二南郭幽居

광릉으로 가다가
상씨의 남곽 거처에 묵다

綠水接柴門　有如桃花源
忘憂或假草　滿院羅叢萱
暝色湖上來　微雨飛南軒
故人宿茅宇　夕鳥棲楊園
還惜詩酒別　深爲江海言
明朝廣陵道　獨憶此傾樽

푸른 물 사립문 밖으로 이어져
마치 도화원 같도다.
근심 잊고자 간혹 풀 빌렸으니
온 뜰에 원추리 꽃 널려 있도다.
어스름 호수 위에 깔리고
가랑비 남쪽 창문에 날린다.
친구는 띠 집에서 잠들고
석양에 새들은 버드나무 숲에 깃든다.
애석하게도 시주로 이별하며
강해처럼 깊은 우정 나눈다.
내일 아침 광릉 떠나는 길에서
이번에 술잔 기울인 것을 혼자 그리리라.

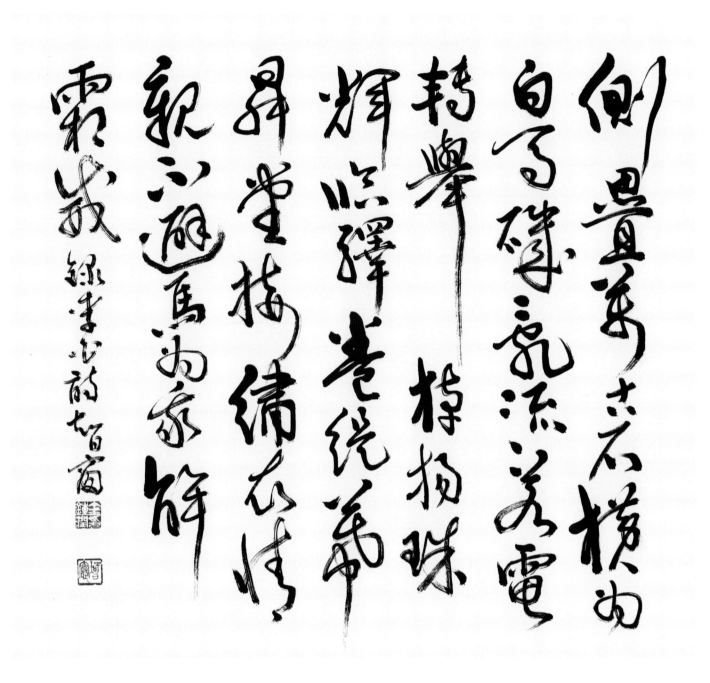

134 至鴨欄驛上白馬磯贈裵侍御

압란역에 이르러 백마기에 올라 배 시어에게 주다

側疊萬古石　기울어져 겹쳐진 만고의 바위가
橫爲白馬磯　가로 놓여 백마기가 되었네.
亂流若電轉　어지럽게 흐르는 물은 마치 번개가 치는 것 같고
擧棹楊珠輝　노를 드니 구슬 같은 포말이 빛나네.
臨驛卷緹幕　역에 가서 붉은 휘장 걷어 올리고
昇堂接繡衣　당에 올라 수놓은 옷을 입은 시어사를 접견하였네.
淸親不避馬　친한 감정에 총마를 피하지 않았으니
爲我解霜威　나를 위해 서리 같은 위세를 누그러뜨리네.

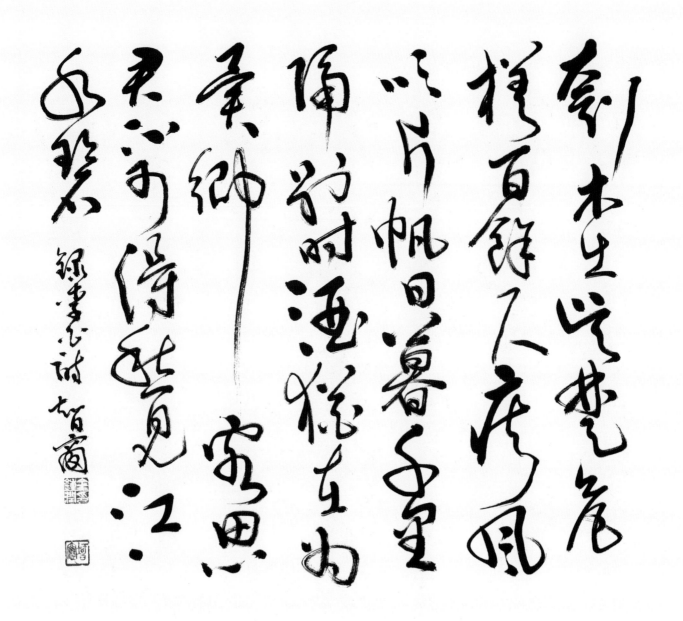

刳木出吳楚　배를 타고 오 땅과 초 땅으로 가는데
危槎百餘尺　높은 돛대가 백 여 자나 되어,
疾風吹片帆　빠른 바람이 한 조각 돛에 불어와
日暮千里隔　해가 질 때는 천 리나 떠나왔네.
別時酒猶在　이별할 때의 술기운이 아직 있으나
已爲異鄕客　이미 타향의 나그네가 되었네.
思君不可得　그대 그리워하지만 만날 수 없어
愁見江水碧　근심스레 푸른 강물만 쳐다보네.

오송산 아래 순씨 할머니의 집에서 묵다

我宿五松下　내가 오송산 아래에서 묵는데
寂寥無所歡　적막하여 즐거울 일이 없네.
田家秋作苦　농가에 가을 일이 힘들지만
鄰女夜春寒　이웃 여인은 밤에 절구질하느라 추위에 떠네.
跪進雕胡飯　꿇어 앉아 줄밥을 올리니
月光明素盤　달빛으로 흰 쟁반이 훤하네.
令人慚漂母　빨래하는 아낙에게 부끄러워지니
三謝不能餐　세 번 사양하며 먹지 못하네.

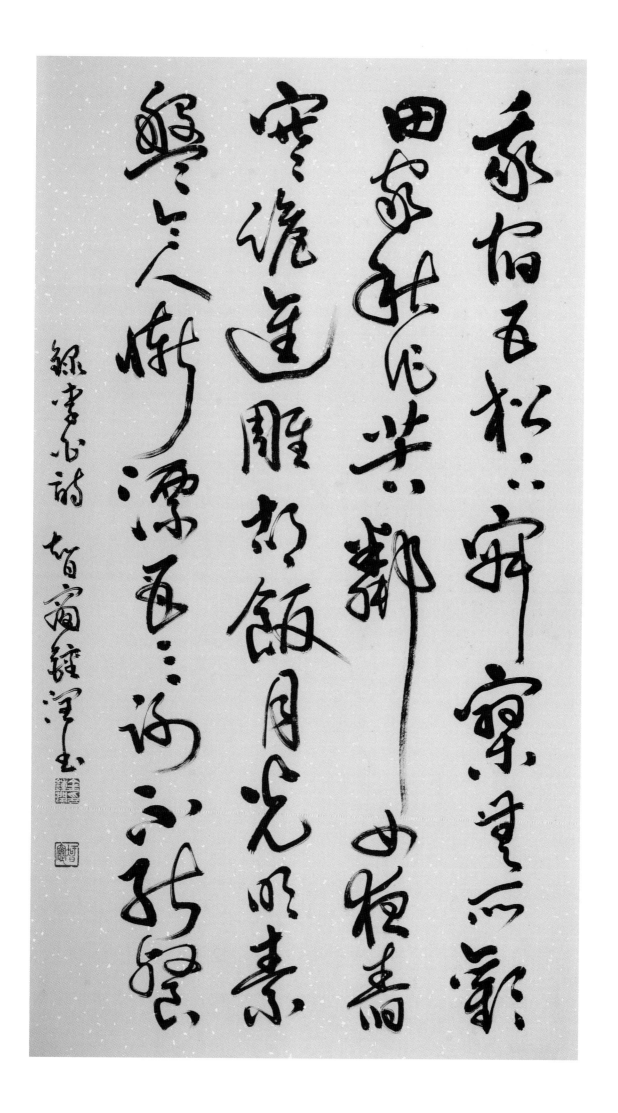

家倍五粒三冬寒素守窮儒
田家秋作苦邻甥自哀捣飯月光明素
寒灯逢碓经飢更漂母三河淑不惭

绿章先心诗
槁窗绽荘书

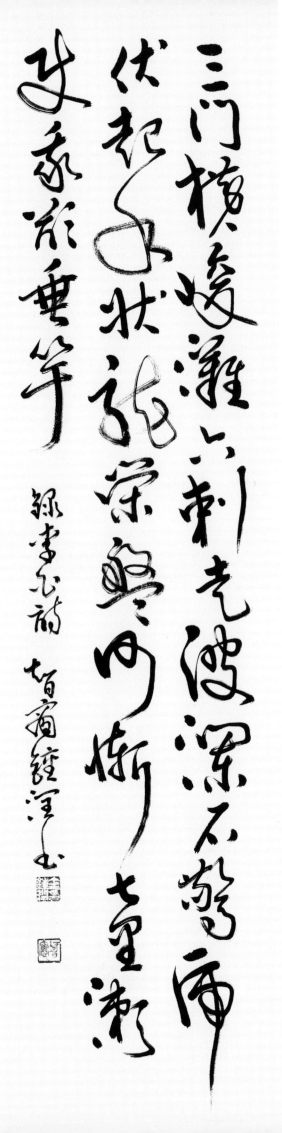

137 下陵陽沿三門高溪三門六刺灘
능양산을 내려와 고계의 삼문산 육자탄을 따라가다

三門橫峻灘　六刺走波瀾
石驚虎伏起　水狀龍縈盤
何慚七里瀨　使我欲垂竿

삼문산은 험준한 여울이 가로놓여있고
육자탄은 물결을 일으키며 흘러가네.
바위의 놀란 모습은 호랑이가 엎드렸다 일어나는 듯하고
물의 모습은 용이 구불구불 똬리 튼 것같네.
어찌 칠리뢰에 부끄럽겠는가?
나로 하여금 낚싯대를 드리우고 싶게 하네.

154

138 宿鰕湖　하호에 묵다

溪鳴發黃山　暝投鰕湖宿
白雨映寒山　森森似銀竹
提攜採鉛客　結荷水攜沐
半夜四天開　星河爛入目
明晨大樓去　崗隴多屈伏
當與持斧翁　前溪我雲木

닭이 울자 황산을 출발하여
저물녘에 하오에 묵노라니,
하얀 비가 차가운 산에 비치는데
빽빽하기가 은빛 대나무 같네.
납을 캐는 나그네를 데리고 가서
연잎을 엮어 놓고 물가에서 씻는데,
한 밤에 사방 하늘이 열려
은하수가 사람 눈을 현란하게 하네.
새벽에 대루산으로 갈 때
언덕과 구릉이 여기저기 오르락내리락할 테니,
마땅히 도기를 든 노인과 함께
앞개울에서 커다란 나무를 베야 하리라.

139 王右軍 왕희지

右軍本淸眞　瀟灑在風塵
山陰遇羽客　愛此好鵝賓
掃素寫道經　筆精妙入神
書罷籠鵝去　何曾別主人

황희지는 본래 맑고 참되니
세속에 있으면서도 구속받지 않았다네.
산음에서 도사를 만났는데
이 거위 좋아하는 손님에게 청하기에,
흰 비단을 펼쳐《도덕경》을 써주었으니
필치가 정묘하여 그 오묘함이 신의 경지였다네.
글을 다 쓰고는 거위를 새장에 넣어 갈 때
어찌 주인에게 고별을 했겠는가?

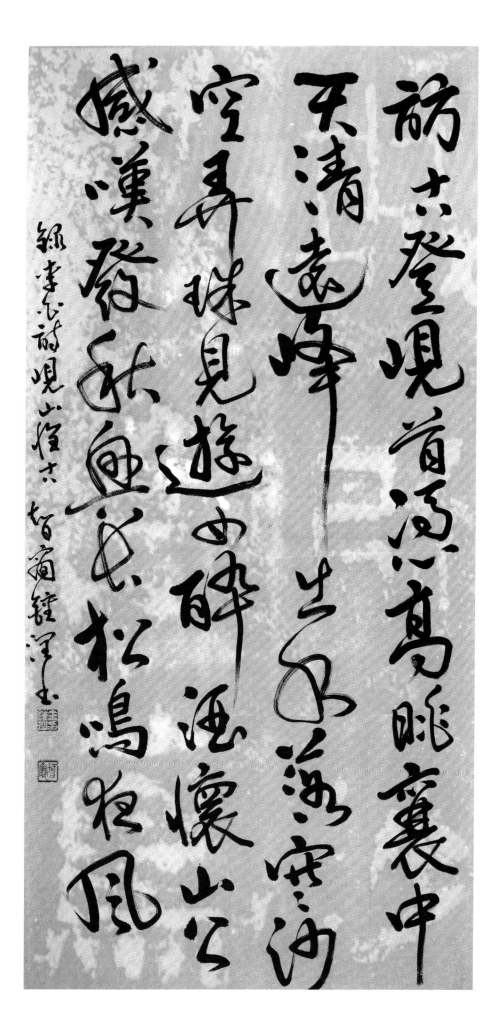

140 峴山懷古

현산에서 옛 일을 생각하다

訪古登峴首　憑高眺襄中
天淸遠峰出　水落寒沙空
弄珠見遊女　醉酒懷山公
感歎發秋興　長松鳴夜風

옛 자취를 찾아 峴山 정상에 올라
높은 곳에서 襄陽땅 바라보니,
하늘 맑아 멀리 있는 봉우리가 나타나고
물이 빠져 차가운 모래언덕은 광활하네.
구슬 가지고 놀고 있는 여인도 보고 싶고
술에 취한 산공도 생각나니,
감탄하며 가을 흥취가 솟아나는데
큰 소나무가 밤바람에 우네.

141 金陵三首 其一

금릉삼수 제1수

晉家南渡日　此地舊長安
地卽帝王宅　山爲龍虎盤
金陵空壯觀　天塹淨波蘭
醉客迴橈去　吳歌且自歡

진나라가 남쪽으로 옮겨온 이후
이곳은 옛날의 장안이었으니,
땅은 제왕의 집터이고
산은 용과 호랑이가 서린 곳이었다네,
금릉의 웅장한 경관은 텅 비고
장강의 넘실대던 파도도 조용한데,
휘한 나그네 노를 돌려 떠나가며
오 땅의 노래를 불러 잠시 스스로 즐거워하네.

142 金陵三首 其二

금릉삼수 제2수

地擁金陵勢　城回江水流
當時百萬戶　夾道起朱樓
亡國生春草　王宮沒古丘
空餘後湖月　波上對瀛洲

땅은 금릉산의 기세에 둘러싸여있고
성은 정강이 휘감아 돌고 있네.
당시에는 백만 가구가 살았고
길 가에는 붉은 누대가 솟아있었는데,
망한 나라에 봄풀이 돋아나니
왕궁은 옛 언덕에 묻혔구나.
부질없이 후호의 달만 남아
물결 위에서 영주를 마주하고 있네.

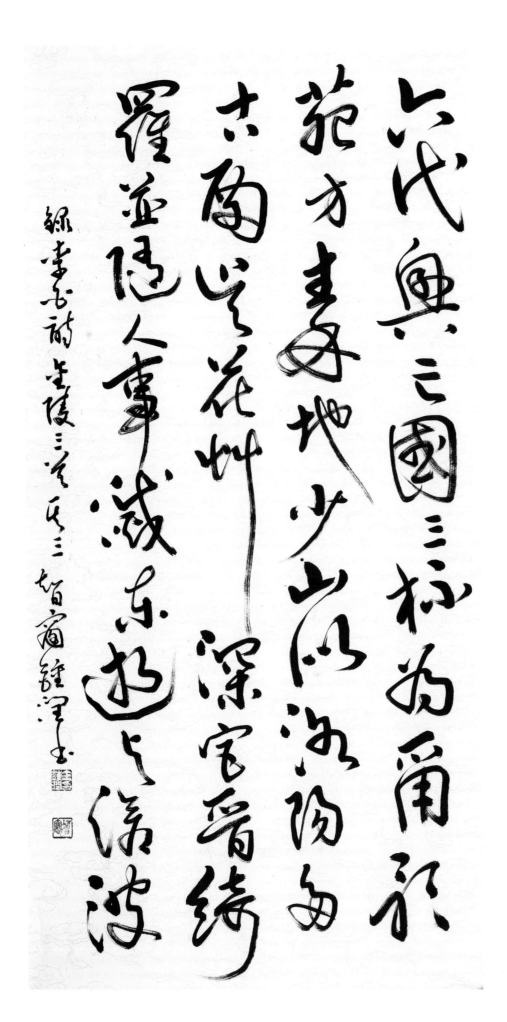

綠書齋詩 金陵三首 其三
智雷鍾澤書

143 金陵三首 其三
금릉삼수 제3수

六代興亡國　三杯爲爾歌
苑方秦地少　山似洛陽多
古殿吳花草　深宮晉綺羅
並隨人事滅　東逝與滄波

여섯 나라가 흥하고 망한 도읍지
술 세 잔 올리고 너를 위해 노래하네.
궁의 정원은 진나라에 비해 작았으나
산은 낙양처럼 많은데,
오래된 궁궐에는 오 땅의 꽃과 풀이 자랐고
깊은 궁에는 진나라의 비단이 있었겠지.
이 모든 것이 인간사와 함께 사라졌으니
동해로 흘러가기를 푸른 파도와 함께했네.

144 秋夜板橋浦泛月獨酌懷謝朓

가을밤 반교포에서 배 띄워 달구경하며
혼자 술 마시다가 사조를 생각하다

天上何所有　迢迢白玉繩
斜低建章闕　耿耿對金陵
漢水舊如練　霜江夜清澄
長川瀉落月　洲渚曉寒凝
獨酌板橋浦　古人誰可徵
玄暉難再得　灑酒氣塡膺

하늘 위에는 무엇이 있는가?
하얀 옥승이 높이 빛나는데,
건장의 궁궐로 비껴 내려와
환하게 금릉을 마주하고 잇네.
한수는 예로부터 비단 같았고
서리 내리는 강은 밤에 맑고 깨끗한데,
긴 강은 날이 질 때 쏟아져 흐르고
모래섬에는 새벽의 찬 기운이 엉겨있네.
판교포에서 홀로 술을 마시는데
옛 사람 중 누구를 불러낼 수 있을까?
사조 같은 이를 다시 만나기 어려워
술을 강에 뿌리자니 가슴이 답답해지네.

161

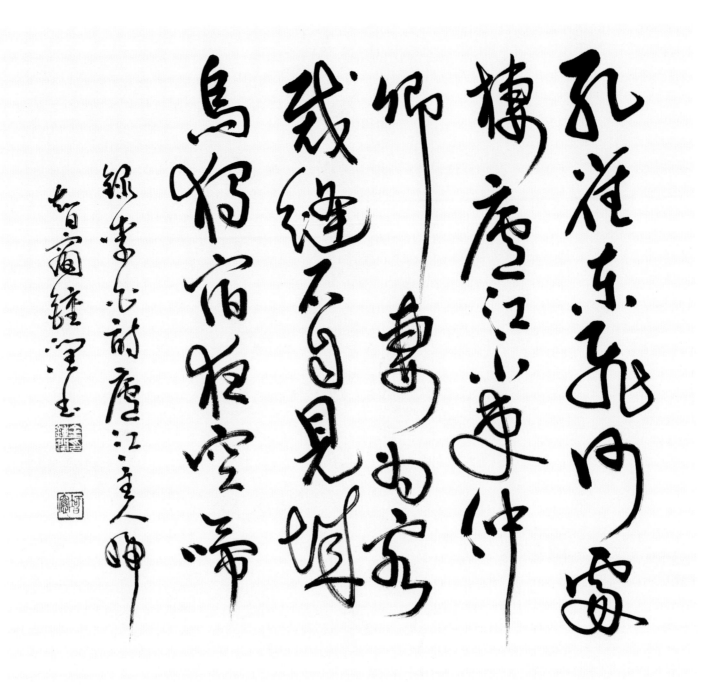

145 **廬江主人婦** 여강의 주인집 부인

孔雀東飛何處棲 廬江小吏仲卿妻
爲客裁縫石自見 城烏獨宿夜空啼

공작이 동쪽으로 날아가 아디에서 머무는가?
여강의 작은 관리 중경의 처가 있는 곳이라네.
손님을 위해 옷을 기워주나 마음이 맑아 돌이 절로 보이는데
성의 까마귀는 홀로 머물며 밤에 괜스레 울어대네.

146 陪宋中承武昌夜飮懷古

송악사 중승을 모시고 무창에서
밤에 술을 마시다가 옛 일을 회상하다

淸景南樓夜　風流在武昌
庾公愛秋月　乘興坐胡床
龍笛吟寒水　天河落曉霜
我心還不淺　懷古醉餘觴

남루에 밤이 되어 경치가 맑았을 때
걸출한 인재들이 무창에 있었는데,
유양이 가을 달을 사랑하여
흥이 나서 접는 의자에 앉아 놀았지.
차가운 물에는 용의 피리소리 들리고
은하수는 새벽 서리를 내리는데,
내 흥취 또한 적지 않으니
옛 일을 생각하며 남은 술에 취해보네.

163

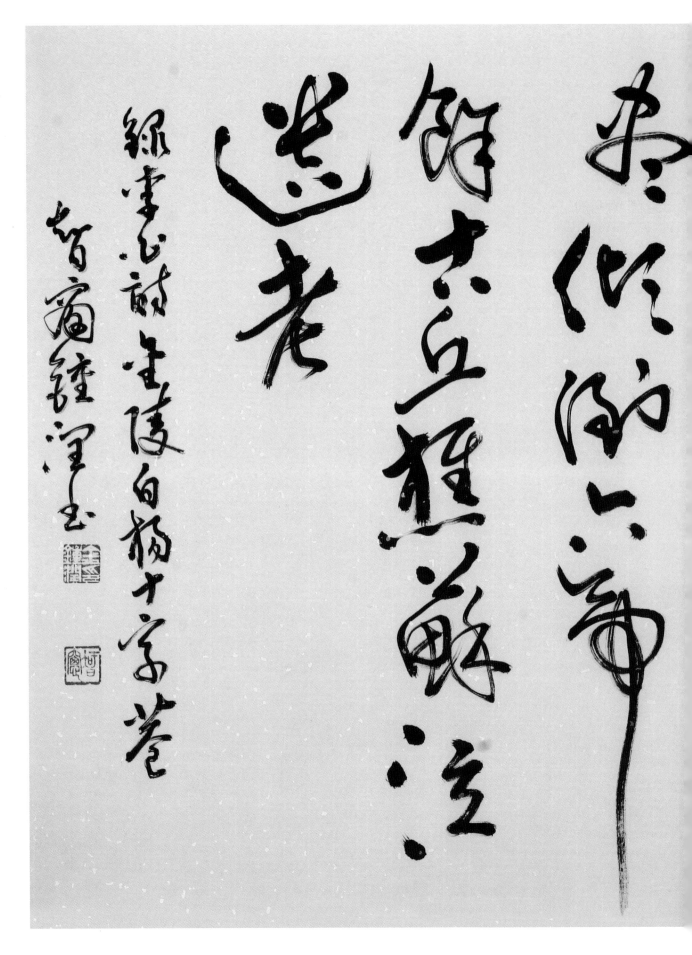

147 金陵白楊十字巷　금릉 백양로의 십자 골목

白楊十字巷　백양로의 십자 골목은　　不見吳時人　오나라 때의 사람은 보이질 않고
北夾湖溝道　북쪽으로 조구도를 끼고 있는데,　　空生唐年草　당나라 때의 풀만 괜히 자라있네.

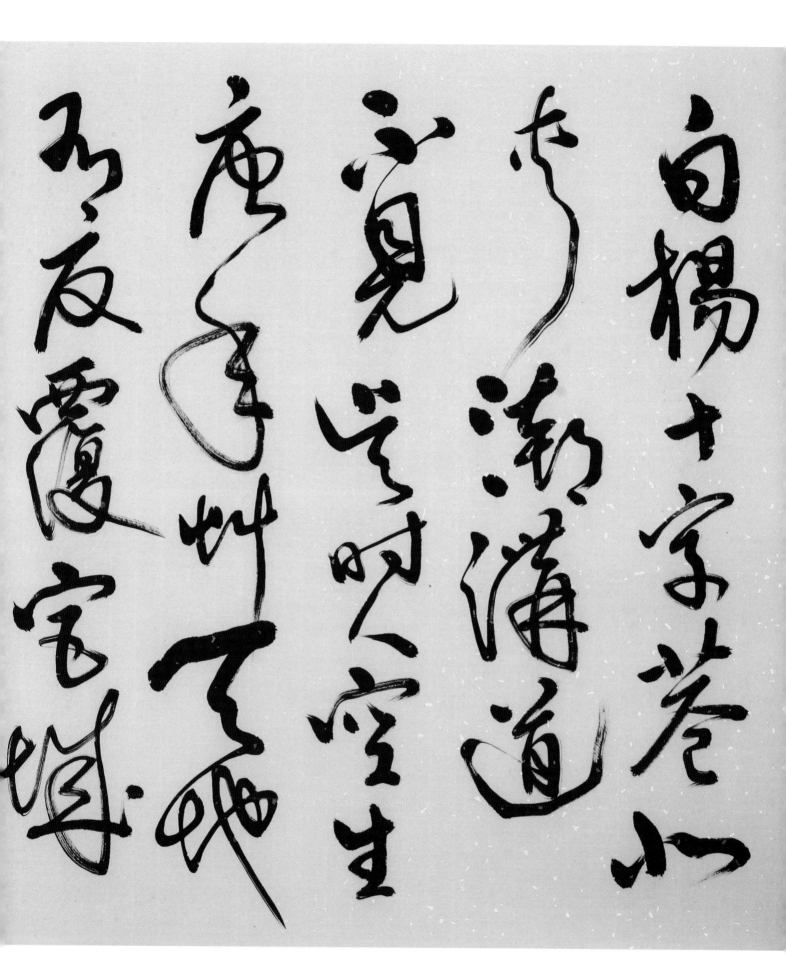

白楊十字若小山

渤海道

覺空生

庵艸我

反覆宅時

天地有反覆　천지가 엎치락뒤치락하여
宮城盡傾倒　궁성은 모두 기울고 무너졌으니,
六帝餘古丘　육조의 제왕은 옛 언덕으로 남아
樵蘇泣遺老　나무하고 풀 베는 이가 있어 늙은이를 눈물 흘리게 하네.

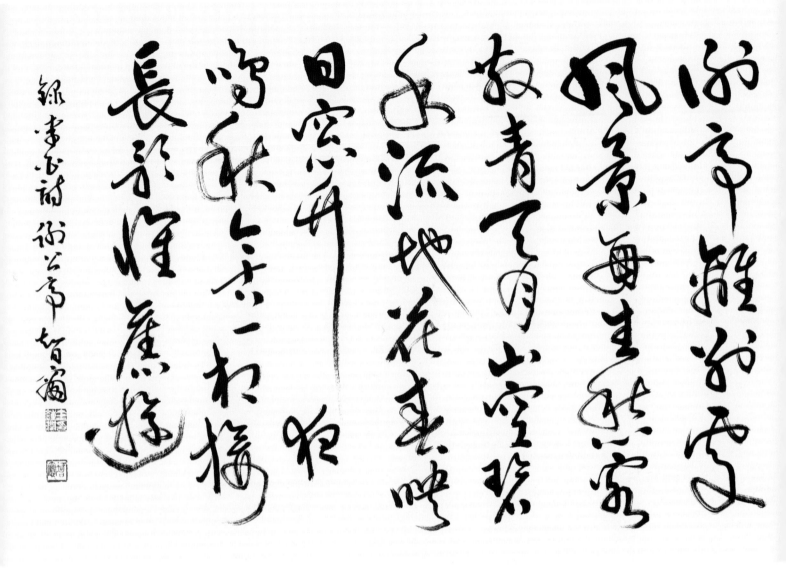

148 謝公亭　사공정

謝公離別處　風景每生愁
客散青天月　山空碧水流
池花春映日　窗竹夜鳴秋
今古一相接　長歌懷舊游

사공정은 이별하는 곳이라
풍경이 매번 근심을 일으키니,
나그네 흩어질 때 푸른 하늘에 달이 떠있고
산은 비었는데 푸른 물은 흘러가네.
연못의 꽃은 봄 해살에 일렁이고
창가의 대나무는 가을밤에 소리 내어,
옛날과 지금이 하나로 이어지니
길게 노래 부르며 옛 노님을 생각해보네.

149 紀南陵題五松山

남릉의 일을 적어 오송산에 쓰다

聖達有去就　潛光愚其德
魚與龍同池　龍去魚不測
當時板築輩　豈知傅說情
一朝和殷人　光氣爲列星
伊尹生空桑　捐庖佐皇極
桐宮放太甲　攝政無愧色
三年帝道明　委質終輔翼
曠哉至人心　萬古可爲則
時命或大繆　仲尼將奈何
鸞鳳忽覆巢　麒麟不來過
龜山蔽魯國　有斧且無柯
歸來歸去來　宵濟越洪波

통달한 상인들은 나아가고
물러남의 도리가 있어
때로는 빛을 감추고
그 덕을 어리석게 보이게 하니,
물고기가 용과 같은 연못에 있어도
용이 떠나는 것을
물고기는 헤아리지 못한다네.
당시 판자로 흙이나 다지는 이들이
어찌 부열의 마음을 알았으리요?
하루아침에 은나라 사람들을 감화시켰으니
그 빛나는 기운은 하늘의 별이 되었네.
이윤은 빈 뽕나무 안에서 태어나
요리를 바쳐 황제를 보좌하였으며,
동궁으로 태자인 태갑을 쫓아내고
정치를 맡을 때 부끄러운 기색이 없으며,
삼년 만에 태자가 황제의 도를 밝게 깨치니
그의 신하가 되어 끝까지 보위하였다네.
드넓구나, 도에 지극한 사람들의 마음이여
만고에 모범으로 삼을 만하도다.
시운이 때로는 크게 어긋나는 법이라
공자도 어찌할 수 없었으니,
갑자기 난새와 봉황의 둥지가 뒤엎어져
기린은 다시 오지 않았고,
노나라를 보려 해도 귀산에 가려있는데
도끼는 있으나 자루가 없었다네.
돌아가야지, 돌아가야지
밤새도록 큰 파도를 넘어 건너가야지.

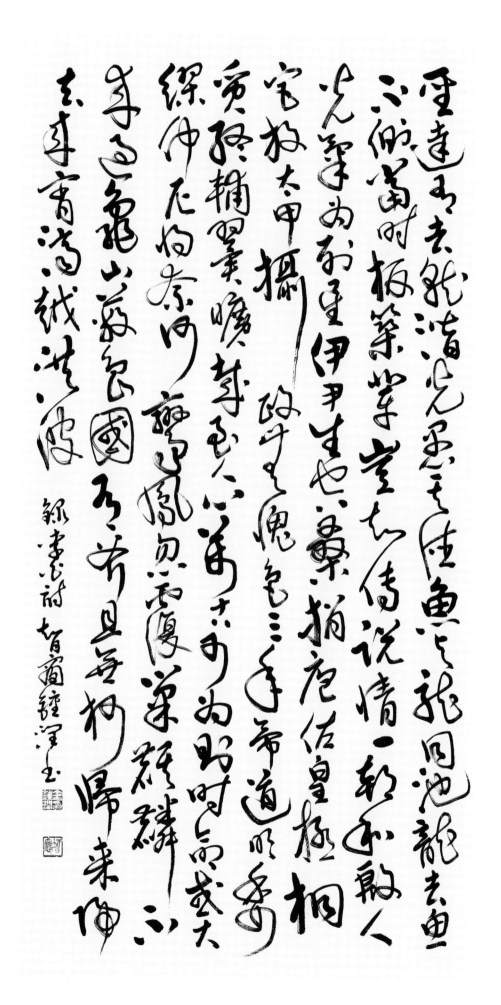

167

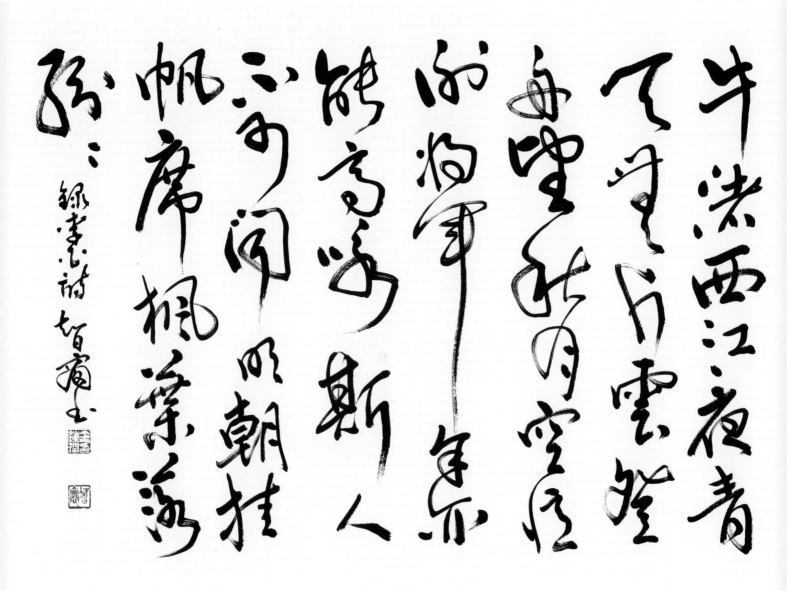

150 夜泊牛渚懷古　밤에 우저에서 머물며 옛 일을 생각하다

牛渚西江夜　靑天無片雲
登舟望秋月　空憶謝將軍
余亦能高詠　斯人不可聞
明朝挂帆席　楓葉落紛紛

서강 우저의 밤
푸른 하늘에는 구름 한 점 없는데,
배에 올라 가을 달을 바라보다가
괜스레 사상 장군을 생각하네.
나 또한 높이 읊조릴 수 있는데
이 사람은 들을 수가 없구나.
내일 아침에 돛을 펼칠 때
단풍잎이 우수수 떨어지겠지.

151 姑孰十詠 姑蘇溪

고숙의 열 가지 경치를 읊다 - 고숙계

愛此溪水閑　來流興無極
漾楫怕鷗驚　垂竿待魚食
波翻曉霞影　岸疊春山色
何處浣紗人　紅顔未相識

이 시냇물의 한가로운 풍취를 좋아하여
그 흐름을 타노라니 흥이 끝이 없네.
노를 저으며 갈매기 놀랄까 두려워하고
낚싯대를 드리우고 물고기가 먹기를 기다리네.
파도에 새벽노을 그림자 일렁이고
강 언덕에는 봄 산의 빛이 겹겹이라네.
어느 집안의 빨래하는 여인인가?
아리따운 얼굴의 모르는 아가씨라네.

152 姑孰十詠 丹陽湖

고숙의 열 가지 경치를 읊다 – 단양호

湖與元氣連　風波浩難止
天外賈客歸　雲間片帆起
龜遊蓮葉上　鳥宿蘆花裏
少女棹輕舟　歌聲逐流水

호수는 하늘과 이어져 있고
바람에 일렁이는 파도가 아득하여 그칠 것 같지 않은데,
하늘 너머에서 상인들이 돌아오는지
구름 사이로 한 척 돛단배가 나타나네.
거북이가 연잎 위에서 노닐고
새들은 갈대꽃 안에서 잠자는데,
젊은 여인이 노를 저어 돌아가니
노랫소리가 흐르는 물을 좇아가네.

170

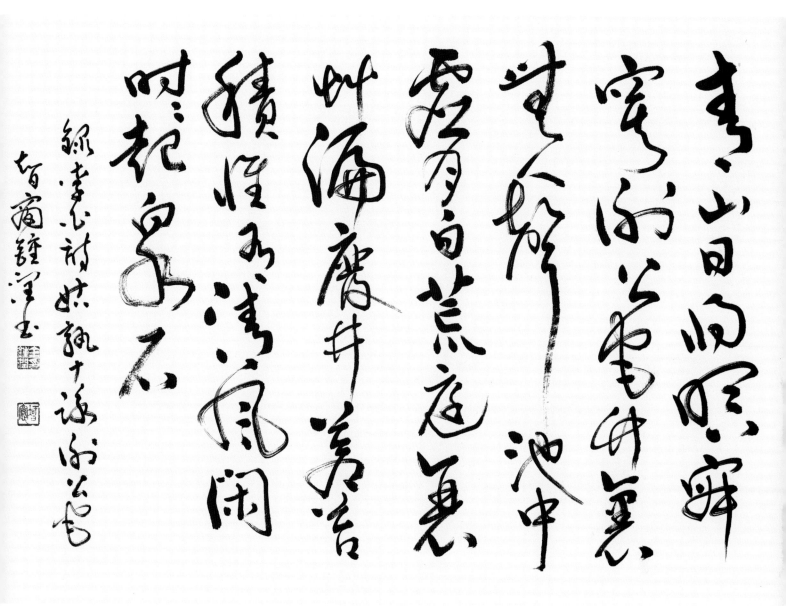

153 姑孰十詠 謝公宅

고숙의 열 가지 경치를 읊다 – 사공택

靑山日將暝　寂寞謝公宅
竹裏無人聲　池中虛月白
荒庭衰草遍　廢井蒼苔積
惟有淸風閑　時時起泉石

청산에 해가 지려는데
사공택은 적막하구나.
대나무 숲 속에는 사람 소리 들리지 않고
연못 안에는 하얀 달빛이 희미하며,
황량한 정원에는 온통 시든 잡초뿐이고
버려진 우물에는 푸른 이기만 쌓여있네.
다만 맑은 바람만 한가로이
때때로 샘가 돌에 일어나네.

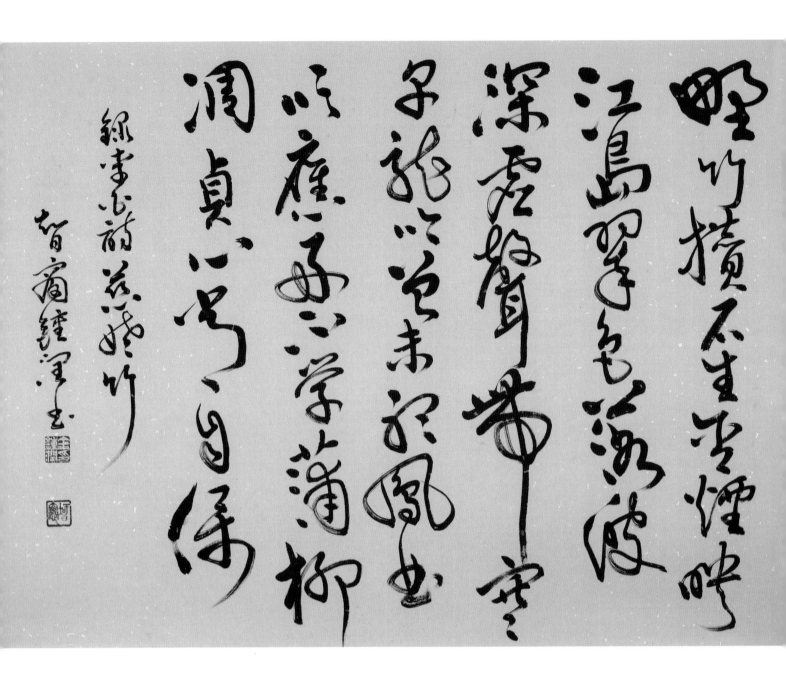

154 姑孰十詠 慈姥竹

고숙의 열 가지 경치를 읊다-자모죽

野竹攅石生　含煙映江島
翠色落波深　虛聲帶寒早
龍吟會未聽　鳳曲吹應好
不學蒲柳凋　貞心常自保

야생 대나무가 바위틈에 모여 자라
이내를 머금고 강 가운데 섬에 비치는데,
푸른빛은 깊은 파도에 떨어지고
공허한 소리는 이른 추위를 띠고 있네.
용의 소리는 일찍이 들어본 적이 없는 것이고
봉황의 노래는 불어보면 응당 좋을 터인데,
버들의 시듦을 배우지 않고
곧은 마음을 항상 스스로 보전하네.

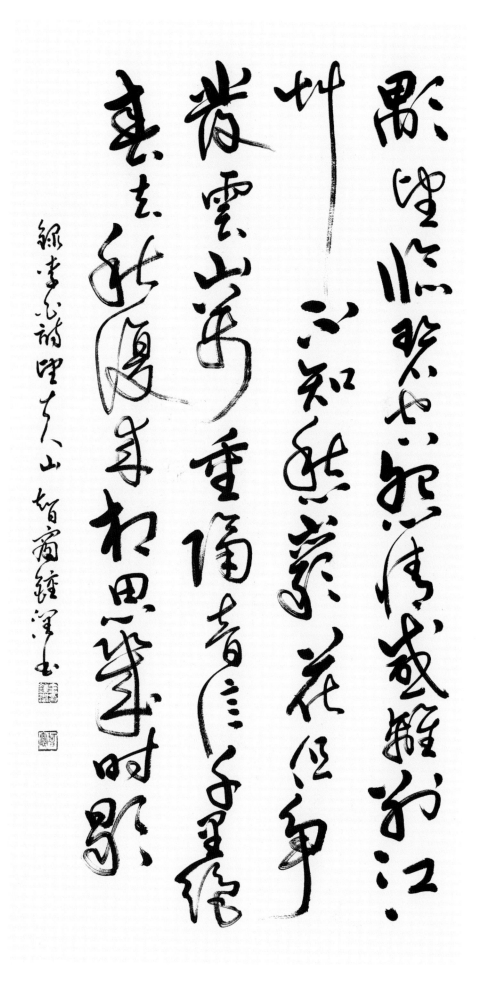

155 姑孰十詠 望夫山

고숙의 열 가지 경치를 읊다 – 망부산

顒望臨碧空　怨淸感離別
江草不知愁　巖花但爭發
雲山萬重隔　音信千里絶
春去秋復來　相恩幾時歇

푸른 하늘가에서 우러러 바라보는데
원망스런 마음으로 이별을 안타까워하네.
강가 풀은 근심을 모르고
바위의 꽃은 다만 다투어 필 줄만 아는데,
구름 덮인 만 겹의 산 너머로
천 리나 떨어져 소식은 끊어졌네.
봄이 가고 가을이 또 왔지만
그리워하는 마음 언제나 그칠까?

156 姑孰十詠 牛渚磯

고숙의 열 가지 경치를 읊다 – 우저기

絶壁臨巨川　連峰勢相向
亂石流泆間　迴波自成浪
但驚群木秀　莫測精靈狀
更聽猿夜啼　夏心醉江上

깎아지른 절벽은 거대한 강을 굽어보고
연이은 봉우리는 형세가 서로 마주보는데,
소용돌이 속에 돌이 어지러우니
선회하는 물결은 절로 파도를 이루네.
다만 숲의 빼어남에 놀랄 뿐
물속 정령의 형상은 상상하기 어려운데,
게다가 밤중에 원숭이 울음소리도 듣노라니
근심스러움에 강가에서 취하네.

157 尋高鳳石門山中元丹丘

고봉이 은거했던
석문산의 원단구를 찾아가다

尋幽無前期	乘興不覺遠
蒼崖渺難涉	白日忽欲晚
未窮三四山	已歷千萬轉
寂寂聞猿愁	行行見雲收
高松來好月	空谷宜清秋
溪深古雪在	石斷寒泉流
峰巒秀中天	登眺不可盡
丹丘遙相呼	顧我忽而哂
遂造窮谷間	始知靜者閑
留歡達永夜	清曉方言還

미리 약속도 하지 않고 그윽한 곳을 찾는데
흥을 타니 먼 지를 모르겠네.
푸른 벼랑이 아득하여 건너기 힘든데
밝은 태양은 갑자기 어둑어둑,
산을 서너 개도 안 넘었지만
이미 천 굽이 만 굽이를 돌았네.
적막한 가운데 원숭이
근심스런 울음소리 들리고
가고 가나가 구름 걷히는 것을 보네.
높은 소나무에 좋은 달이 와서
빈 계곡이 맑은 가을과 어울리는데
깊은 계곡에는 오래된 눈이 있고
갈라진 바위에는 차가운 샘물이 흐르네.
우뚝한 몽우리가 하늘에 빼어나니
올라가 보려 해도 다 오를 수가 없는데,
원단구가 멀리서 부르고는
나를 돌아보며 홀연히 웃음 짓네.
드디어 깊은 계곡 안에 들어가
비로소 고요히 사는 자의 한가로움을 알고는,
머무르며 즐기다 긴 밤을 다하고서
맑은 새벽이 되어서야 돌아가겠다고 말하네.

録書心詩 智窓鐘澤玉

158 安州般若寺水閣納涼,
　　善遇薛員外义
안주 반야사의 물가 전각에서 더위를
피하다가 설예 원외랑과 만난 것을
기뻐하다

條然金園賞　遠近含晴光
樓臺成海氣　草木皆天香
忽逢靑雲士　共解丹霞裳
水退池上熱　風生松下涼
吞討破萬象　攀窺臨衆芳
而我遺有漏　與君用無方
心垢都已滅　永言題禪房

한가로이 절을 감상하니
먼 곳과 가까운 곳이 모두 밝은 빛을 머금은 채,
누대는 신기루를 이루고
초목은 모두 천상의 향기라네.
갑자기 청운의 선비를 만나서
함께 붉은 노을 옷을 벗으니,
물은 못가의 열기를 물리치고
바람은 소나무 아래를 시원하게 하네.
일체를 아울러 토론하여 만상의 허영을 깨면서
주렴을 걷어 올리고 뭇 꽃을 굽어보네.
그리하여 나는 번뇌를 떨쳐버리고
그대와 함께 무방의 도를 사용하고서,
마음속의 티끌이 이미 모두 사라졌기에
노래를 읊어 선방에 써놓네.

159 魯中都東樓醉起作
노 땅 중도의 동쪽 누각에서 취했다가 일어나 짓다

昨日東樓醉 還應倒接䍦
阿誰扶上馬 不省下樓時

어제 동쪽 누각에서 취했으니
또 응당 접리를 거꾸로 썼겠지.
누가 날 부축해서 말을 태웠을까?
누각에서 내려온 때도 기억나지 않네.

160 過汪氏別業二首 其二

왕윤의 별장에 들르다 2수 제2수

曙昔未識君　知君好賢才
隨山起館宇　鑿石營池臺
星火五月中　景風從南來
數枝石榴發　一丈荷花開
恨不當此時　相過醉金罍
我行直木落　月苦清猿哀
永夜達五更　吳歈送瓊杯
酒酣欲起舞　四座歌相催
日出遠海明　軒車且徘徊
更遊龍潭去　沈石拂莓苔

예전에 그대를 알지 못했을 때에도
그대가 어진 인재를 좋아하는 줄 알고 있었네.
산을 따라서 집을 짓고
돌을 뚫어 연못과 누대를 마련했으니,
화성이 뜨는 오월이 되어
남쪽에서 여름바람이 불어오면,
몇 가지에 석류꽃이 피고
한 길 높이로 연꽃이 피는데,
안타깝게도 그런 때에 맞추어
들러서 금 술잔에 취하지 못했네.
내가 오니 나뭇잎 떨어지는 때라서
달빛은 괴롭고 맑은 원숭이 소리는 슬픈데,
기나긴 밤에 새벽까지
오 땅의 노래를 부르며 옥잔을 돌리고,
술이 얼큰해져 일어나 춤추려 하니
사방에서 노래하며 나를 재촉하네.
해 뜨니 먼 바다가 밝아오는데
수레들은 또 배회하다가,
다시 용담에 놀러가서
이끼 털고 돌을 베고 눕네.

161 獨酌 홀로 술을 마시다

春草如有意　羅生玉堂陰
東風吹愁來　白髮坐相侵
獨酌勸孤影　閑歌面芳林
長松爾何知　蕭瑟爲誰吟
手舞石上月　膝橫花間琴
過此一壺外　悠悠非我心

봄풀이 정이 있는 듯
옥당 그늘에 늘어서 자라는데,
동풍이 시름을 불어오니
흰 머리칼이 나를 침범하네.
홀로 술 마시다 외로운 그림자에게 권하고
한가로이 노래하며
향기로운 수풀을 마주하는데,
높게 자란 소나무 너는 무엇을 알겠느냐?
소슬하게 누굴 위해 읊조리느냐?
손을 들어 바위 위의 달을 보고 춤추고
꽃 속에서 무릎 위에 금을 가로 놓았는데,
이 술 한 병 이외에는
근심스러워 내 마음이 아니라네.

봄날 홀로 술을 마시다 2수 제2수

我有紫霞想　緬懷滄洲間
且對一壺酒　澹然萬事閑
橫琴倚高松　把酒望遠山
長空去鳥沒　落日孤雲還
但恐光景晚　宿昔成秋顏

나는 자줏빛 노을을 생각하여
푸른 물가를 멀리 그리워하였는데,
잠시 술 한 병을 대하니
담담히 만사가 한가해지네.
금을 가로로 놓고 높은 소나무에 기대어
술잔을 쥐고 먼 산을 바라보는데,
넓은 하늘에 날아간 새는 사라졌고
해지는 저녁에 외로운 구름이 돌아가네.
다만 두려운 것은 세월이 저물어
조만간에 가을빛 얼굴이 된 것이라네.

163 金陵江上遇蓬池隱者

금릉 강가에서 봉지의 은자를 만나다

心愛名山遊	身隨名山遠
羅浮麻姑臺	此去或未返
遇君蓬池隱	就我石上飯
空言不成歡	強笑惜日晚
綠水向雁門	黃雲蔽龍山
嘆息兩客鳥	裵回吳越間
共語一執手	留連夜將久
解我紫綺裘	且換金陵酒
酒來笑復歌	興酣樂事多
水影弄月色	清光奈愁何
明晨挂帆席	離恨滿滄波

마음이 명산 노닐기를 좋아하여
몸이 명산 따라 멀리까지 다니니,
나부산의 마고대로
이번에 떠나면 혹 돌아오지 않으리.
그대 봉지의 은자를 만나게 되어
나에게 와서 바위 위에서 밥을 먹는데,
공허한 말로는 즐거움이 없어
억지로 웃으며 지는 해를 아쉬워하네.
푸른 물은 안문산을 향하고
누런 구름은 용산을 덮었는데,
두 마리 나그네 새를 탄식하노라니
오 땅과 월 땅 사이를 배회해서라네.
함께 이야기하며 손을 한번 맞잡는데
아쉬움 속에 밤이 깊어가,
내 자줏빛 비단 갓옷을 벗어
또 금릉의 술로 바꾸었네.
술이 오자 웃고 또 노래하니
흥이 무르익어 즐거운 일 많지만,
물에 비친 달빛을 희롱해 보아도
밝은 빛이 근심을 어찌할 수 있으리오.
내일 새벽에 돛을 달면
이별의 한이 푸른 파도에 가득하리라.

164 日夕山中忽然有懷

해저물녘에 산에서 갑자기 생각이 나다

久臥靑山雲　逐爲靑山客
山深雲更好　賞弄終日夕
月銜樓間峰　泉漱階下石
素心自此得　眞趣非外惜
鼯啼桂方秋　風滅籟歸寂
緬思洪崖術　欲往滄海隔
雲車來何遲　撫己空嘆息

오랫동안 청산의 구름 속에 누워
마침내 청산의 나그네가 되었는데,
산이 깊어 구름이 더욱 좋으니
감상하느라고 하루가 다 가네.
달은 누각 사이의 봉우리를 머금었고
샘물은 계단 아래 돌을 씻는데,
깨끗한 마음을 이로부터 얻었으니
진정한 흥취는 외물에서 구하는 것이 아니라네.
날다람쥐가 우니 계수나무는 바야흐로 가을이고
바람이 사라지니 만물이 적막한데,
홍애의 신선술을 멀리서 그리워하여,
푸른 바다 너머로 가고자하지만,
구름수레는 왜 일 늦는가?
가슴을 어루만지며 괜스레 탄식하네.

165 廬山東林寺夜懷

여산 동림사에서 밤에 생각하다

我尋靑蓮宇　獨往謝城闕
霜淸東林鐘　水白虎溪月
天香生虛空　天樂鳴不歇
宴坐寂不動　大千入豪髮
湛然冥眞心　曠劫斷出沒

내가 푸른 연꽃이 있는 사찰을 찾아서
성궐을 떠나 홀로 오니,
서리는 동림사 종을 맑게 하고
물에는 호계의 달이 환하며,
하늘의 향기가 허공에서 피어나고
하늘의 음악이 울려 그치지 않네.
편안히 앉아 조용히 움직이지 않으니
대천세계가 모발로 들어와,
고요히 참마음을 깨닫자
억겁의 출몰이 끊어지네.

183

166 與史郎中欽聽黃鶴樓上吹笛

사흠 낭중과 함께 황학루 위에서
부는 피리소리를 듣다

一爲遷客去長沙　西望長安不見家
黃鶴樓中吹玉笛　江城五月落梅花

한번 내쫓긴 나그네가 되어 장사로 떠나니
서쪽으로 장안을 바라보아도 집은 보이지 않네.
황학루에서 옥피리를 부니
강가 성에 오월인데도 매화가 떨어지네.

167 嘲王歷陽不肯飲酒

왕 역양현령이 술을 마시려 하지 않기에 조롱하다

地白風色寒　땅은 하얗고 바람은 찬데
雪花大如手　눈꽃이 손바닥만 하네.
笑殺陶淵明　웃겨 죽겠네, 도연명 같은 그대가
不飲杯中酒　잔 속의 술을 마시지 않겠다니.
浪撫一張琴　한 대의 금을 쓸데없이 만지고,
虛栽五株柳　다섯 그루 버드나무도 헛되이 심은 꼴,
空負頭上巾　공연히 머리 위의 두건만 저버리는 것이니
吾於爾何有　내가 그대에게 무슨 소용 있겠는가?

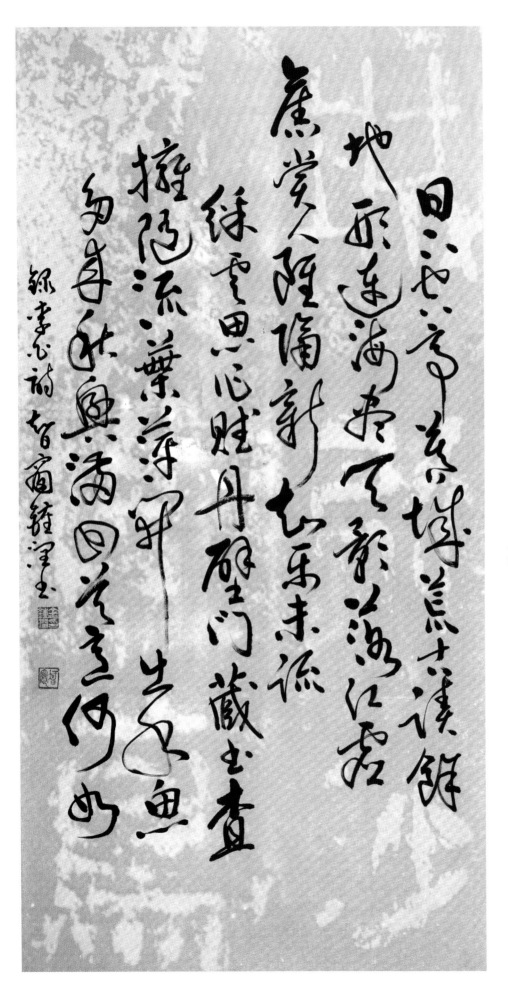

168 秋日與張少府楚城韋公藏書高齋作

가을날 장 현위와 함께 초성의 위공이
책을 보관했던 높은 서재에서 짓다

日下空庭暮　城荒古蹟餘
地形連海盡　天影落江虛
舊賞人雖隔　新知樂未疏
彩雲思作賦　丹壁間藏書
查擁隨流葉　萍開出水魚
夕來秋興滿　回首意何如

해가 떨어져 빈 정자에 날 저물고
성은 황폐하여 옛 자취만 남았는데,
땅의 형세는 바다로 이어지며 다하고
하늘의 빛은 강에 덜어져 공허하네.
옛날 감상하던 이는 비록 떨어져 있지만
새로 사귄 즐거움이 적지 않으니,
채색 구름에 부 짓기를 생각하고
붉은 벽에 보관되었던 책을 물어보네.
뗏목에는 물결 따라 흐르던 잎이 모여 있고
부평초는 물에서 나온 물고기 때문에 열리네.
저녁이 되어 가을 흥취가 가득하니
고개를 돌릴 때 느낌이 어떠한가?

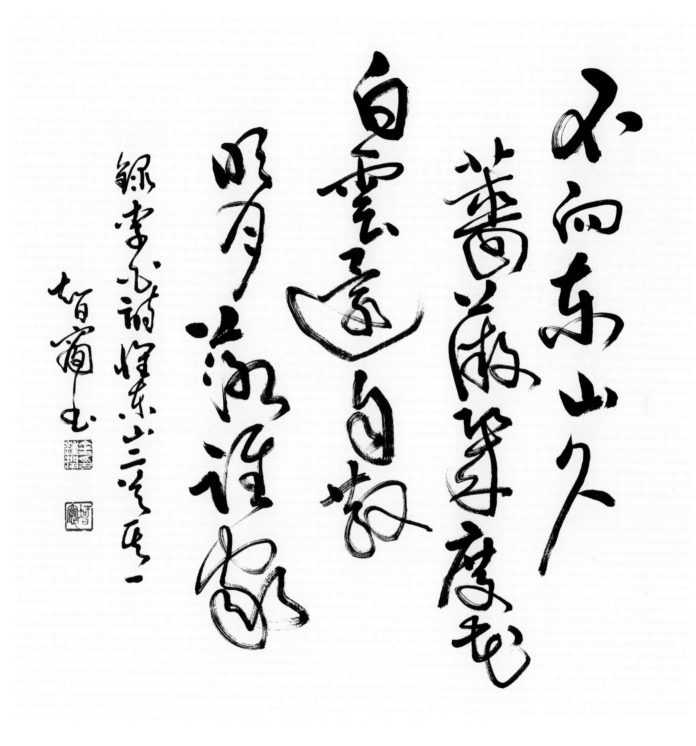

169 憶東山二首 其一　동산을 그리워하다 2수 제1수

不向東山久　동산으로 안 간 지 오래되었으니
薔薇幾度花　장미가 몇 번이나 꽃을 피웠나?
白雲還自散　흰 구름은 여전히 절로 흩어질 텐데
明月落誰家　밝은 달은 누구 집을 비추려나?

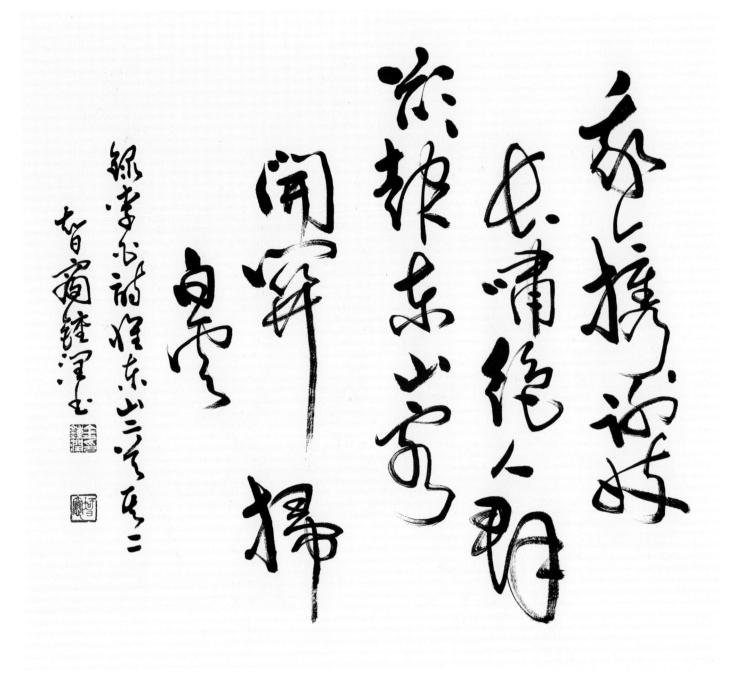

170 憶東山二首 其二

동산을 그리워하다 2수 제2수

我今攜謝妓 長嘯絕人群
欲報東山客 開關掃白雲

내가 지금 사안의 기녀를 데리고
길게 휘파람 불며 사람들과 단절했으니
동산 객에게 알려
빗장을 열고 흰 구름을 쓸어 놓게 하려네.

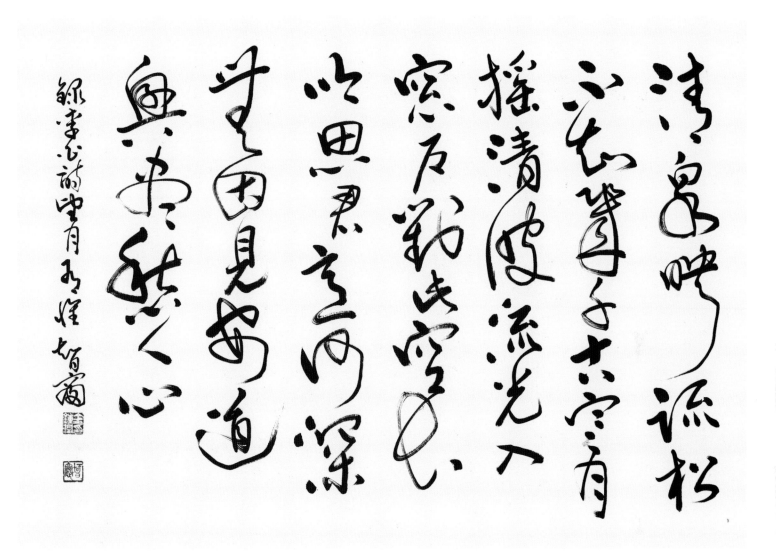

171 望月有懷

달을 바라보다 감회가 생기다

清泉映疏松　不知幾千古
寒月搖清波　流光入窗戶
對此空長吟　思君意何深
無人見安道　興盡愁人心

맑은 샘에 성긴 소나무가 비치는데
몇 천 년이나 되었는지 모르겠네.
차가운 달은 맑은 물결에 흔들리고
흐르는 빛은 창문으로 들어오는데,
이를 보면서 괜스레 길게 읊조리니
그대를 그리는 마음이 얼마나 깊은가?
대규를 만날 방도가 없으니
흥이 다하여 사람을 시름겹게 하네.

172 春滯沅湘有懷山中

봄에 원강과 상강에 머물다가 산중을 그리워하다

沅湘春色還　원강과 상강에 봄빛이 돌아오니
風暖煙草綠　바람이 따스하여 안개 낀 풀이 푸르네.
古之傷心人　옛날 상심한 이들이
於此腸斷續　이곳에서 애간장이 이어졌다 끊어졌다했겠지.
子非懷沙客　나는 〈회사〉를 지은 이가 아니라서
但美採菱曲　다만 마름 따는 노래를 좋아할 뿐이라네.
所願歸東山　바라는 바는 동산으로 돌아가는 것이니
寸心於此足　내 마음은 이것으로 만족하네.

綠章書詩 落日憶山中
智齋 鐘澤 書

173 落日憶山中

해질 녘에 산중을 그리워하다

雨後烟景綠　晴天散餘霞
東風隨春歸　發我枝上花
花落時欲暮　見此令人嗟
願遊名山去　學道飛丹砂

비온 뒤 연무 낀 풍경이 푸릇하고
갠 하늘에 남은 노을이 흩어진다.
동풍이 봄을 따라 돌아와
우리 가지 위의 꽃을 피웠는데,
꽃잎 떨어져 때가 저물려 하니
이를 보고 탄식하게 되어,
원컨대 이름난 산을 노닐며
도를 배워 단약을 만들고자 하네.

174 長相思
오래도록 그리워하다

長相思　在長安
絡緯秋啼金井闌　微霜凄凄簟色寒
孤燈不明思欲絶　卷帷望月空長嘆
美人如花隔雲端　上有靑冥之高天
下有淥水之波瀾　天長路遠魂飛苦
夢魂不到關山難
長相思　摧心肝

오래도록 그리워하니
장안에 있다네
가을에 귀뚜라미는 우물가에서 울고
옅은 서리 내리니 쓸쓸해져
대자리 빛깔도 차갑네
외로운 등불 가물거리니
그리움에 숨이 끊어질 것 같아
휘장 걷고 달을 바라보며
그저 길게 탄식할 뿐이네
꽃같이 아름다운 이는
구름 저 너머에 있는데
위로는 아득하게 푸른 높은 하늘이 있고
아래로는 맑은 강의 거센 물결이 있네
하늘은 넓고 길은 멀어
혼백도 날아가기 힘드니
꿈속에서도 관산이 험난하여
도달하지 못하네
오래도록 그리워하니
억장이 무너지네

앞에 술동이가 있다 2수 제1수

春風東來忽相過　金樽渌酒生微波
落花紛紛稍覺多　美人欲醉朱顔酡
靑軒桃李能幾何　流光欺人忽蹉跎
君起舞 日西夕
當年意氣不肯傾　白髮如絲嘆何益

봄바람이 동쪽에서 불어와
문득 스쳐 지나가니
금 술동이의 맑은 술에
잔물결이 일어나네
어지러이 떨어진 꽃잎
어느새 수북하고
아름다운 이는 취한 듯
고운 얼굴 불그스레하네
화려한 집의 복숭아꽃과
자두꽃이 얼마나 가겠는가?
흐르는 세월은 사람을 저버려
홀연히 지나가버리네
그대 일어나 춤을 추게
해가 서쪽으로 저무네
한창 때의 의기를 굽히려 하지 않는다면
백발이 실같이 되었을 때
한탄한들 무엇하리오

176 前有樽酒行 二首 其二
앞에 술동이가 있다 2수 제2수

琴奏龍門之綠桐　玉壺美酒淸若空
催絃拂柱與君飮　看朱成碧顏始紅
胡姬貌如花　當壚笑春風
笑春風　舞羅衣
君今不醉將安歸

금은 용문의 푸른 오동나무로 만든 것을 연주하고
옥병에는 좋은 술이 맑아서 없는 듯하네
금을 연주하며 그대와 함께 마시니
얼굴이 붉어져 취하자 붉은 것이 푸르게 보이네
서역 여인은 꽃같이 예쁜데
술을 팔면서 봄바람에 웃음 짓네
봄바람에 웃으며
비단 옷 나부끼며 춤추는데
그대 지금 취하지도 않고 어디로 돌아가려 하는가?

177 夜坐吟 밤에 앉아서 읊조리다

冬夜夜寒覺夜長　沈吟久坐坐北堂
冰合井泉月入閨　金釭靑凝照悲啼
金釭滅　啼轉多
掩妾淚　聽君歌
歌有聲　妾有情
情聲合　兩無違
一語不入意　從君萬桔梁塵飛

겨울밤은 밤이 차가워
밤이 길다고 느껴지거늘
오래도록 앉아서 나직이 읊조리며
북쪽 방에 앉았네
얼음이 우물에 맺혀있고
달빛은 규방으로 들어오는데
금속 등잔의 푸른 불빛 엉겨서
슬피 우는 모습을 비추네
금속 등잔불 꺼지고
흐느낌 점점 더하는데
첩은 눈물을 감추고서
그대의 노랫소리를 듣네
노래에는 소리가 있고
첩에게는 정이 있네
정과 소리가 합쳐지려면
둘이 어긋남이 없어야하는 법
한 마디 가사라도
마음에 들어오지 않으면
그대의 수많은 노래가 들보의
먼지를 날리게 내버려두리라

178 野田黃雀行 들판의 참새

遊莫逐炎洲翠 棲莫近吳宮燕
吳宮火起焚巢窠 炎洲逐翠遭網羅
蕭條兩翅蓬蒿下 縱有鷹鸇奈爾何

놀아도 염주의 비취새는 좇지 말고
깃들여도 오나라 궁궐의 제비를 가까이 하지 마라
염주에서 비취새를 좇다간 그물에 걸릴 수 있지만
한가하게 쑥대 아래에 두 날개를 둔다면
설사 공골매가 있더라도 너를 어찌하겠는가?

196

179 雉朝飛

아침에 장끼가 날아오르다

麥隴靑靑三月時　白雉朝飛挾兩雌
錦衣綺翼何離褷　犢牧採薪感之悲
春天和　白日暖
啄食飮泉勇氣滿　爭雄鬪死繡頸斷
雉子斑奏急管絃　心傾美酒盡玉椀
枯楊枯楊爾生稊　我獨七十而孤棲
彈絃寫恨意不盡　瞑目歸黃泥

보리밭이 푸르디푸른 삼월에
흰 장끼가 두 까투리를 끼고
아침에 날아오르는데
수놓은 듯한 비단 날개는
어찌 그리 슬퍼하였지
봄 하늘은 화창하고
밝은 태양은 따뜻힌데
모이 쪼고 샘물 마시니
힘찬 기운이 가득하여
수컷임을 다투며 죽기로 싸우다
고운 목이 부러질 판이네
〈치자반〉 가락이 급히 몰아치니
좋은 술에 마음이 기울어 옥 주발을 비우네
마른 버드나무야 마른 버드나무야
너는 움을 틔우지만
나만 홀로 칠십이 되어서도 외로이 사는구나
현을 튕기며 한을 풀려 해도
뜻을 다하지 못하니
눈을 감고 누런 흙으로 돌아가야겠네

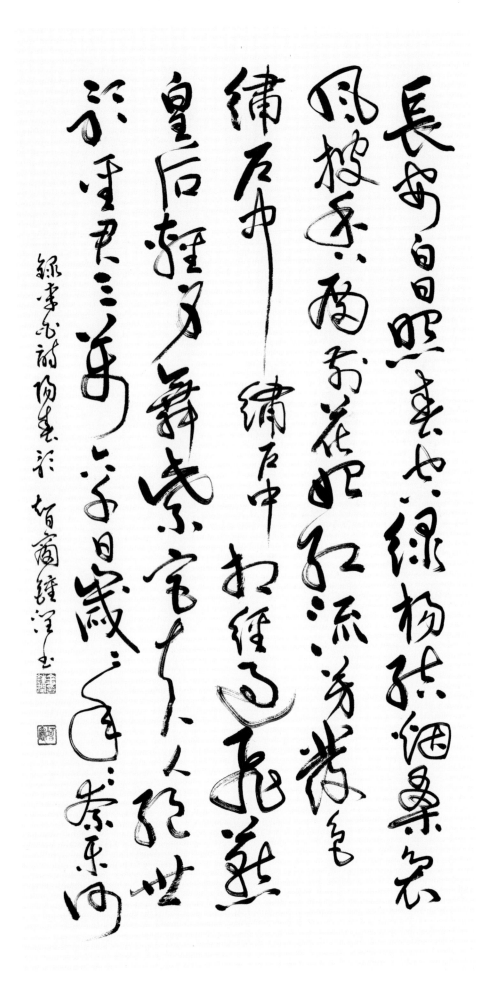

180 陽春歌 따뜻한 봄

長安白日照春空　綠楊結烟桑裊風
披香殿前花始紅　流芳發色繡戶中
繡戶中　相經過
飛燕皇后輕身舞　紫宮夫人絶世歌
聖君三萬六千日　歲歲年年奈樂何

장안의 밝은 태양이 봄 하늘에 비치고
초록빛 버들은 빛이 자욱하고
뽕나무는 바람에 한들한들
피향전 앞에는 꽃이 막 붉어져
수놓은 문 안에는 향기가 흐르고
고운 빛이 드러나네
수놓은 문 안으로
자나다 들르실 때
조비연 황후는 가벼운 몸으로 춤추고
자미궁의 이부인은
세상에서 빼어난 노래를 부르니
성군께서는 삼만 육천일 동안
해마다 이 즐거움을 어찌하리오

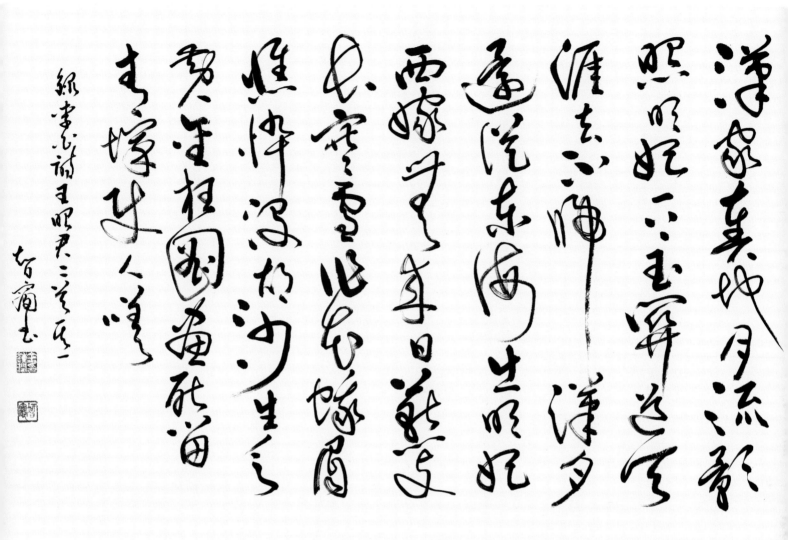

181 王昭君 二首 其一　왕소군 2수 제1수

漢家秦地月　流影照明妃
一上玉關道　天涯去不歸
漢月還從東海出　明妃西嫁無來日
燕支長寒雪作花　蛾眉憔悴沒胡沙
生乏黃金枉圖畫　死留靑塚使人嗟

한나라 때 진나라 땅의 달이 떠서
흐르는 빛이 왕소군을 비추었는데
한번 옥문관의 길에 올라
하늘 끝으로 가서는 돌아오지 못하였네
한나라 달은 여전히 동쪽 바다에 떠오르지만
왕소군은 서쪽으로 시집가서 돌아올 기약이 없었네
연지산이 늘 추워 눈을 꽃으로 삼더니
곱던 눈썹이 초췌해져 오랑캐 땅 모래에 묻혔네
살아서는 누런 황금이 없어서 초상이 조작되더니
죽어서는 푸른 무덤을 남겨서 사람들을 탄식하게 하네

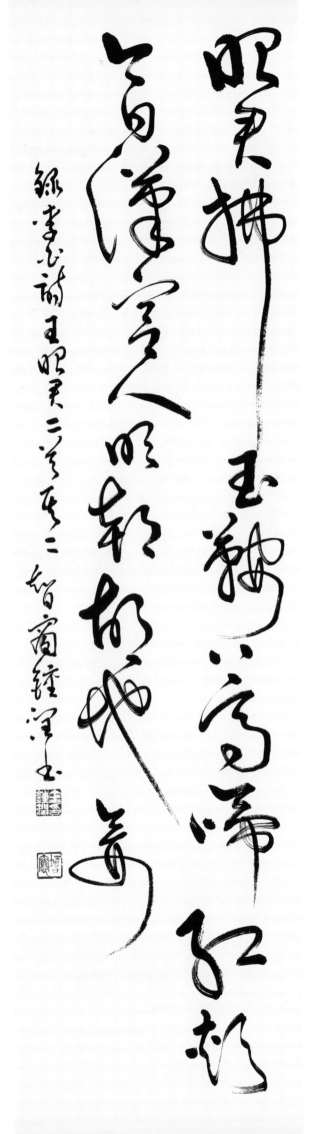

182 王昭君 二首 其二

왕소군 2수 제2수

昭君拂玉鞍　上馬啼紅頰
今日漢宮人　明朝胡地妾

왕소군이 옥안장을 털고서
말에 오르며 붉은 뺨을 눈물로 적셨으니
오늘은 한나라의 궁녀지만
내일 아침이면 오랑캐 땅의 첩이 되어서라네

中山孺子妾歌 중산왕의 첩

中山孺子妾　特以色見珍
雖不如延年妹　亦是當時絶世人
桃李出深井　花艶驚上春
一貴復一賤　關天豈由身
芙蓉老秋霜　團扇羞網塵
戚姬髡髮入春市　萬古共悲辛

중산왕의 첩이
특히 미색으로 중하게 여겨졌으니
비록 이연년의 여동생보다는 못해도
또한 당시의 절세가인이었네
복숭아꽃과 자두꽃이
깊숙한 우물곁에서 자라나
꽃의 농염함이 새 봄을 놀라게 하였지만
한 번 귀해졌다가 다시 한 번 천해지는 것은
하늘에 달렸으니 어찌 마음대로 되겠는가?
연꽃도 가을 서리에 시들고
둥근 부채도 거미줄과
먼지에 묻혀 부끄러워하는 법
척희는 머리 깎여
방아 찧는 곳으로 내몰렸으니
만고에 모두가 슬퍼하였네

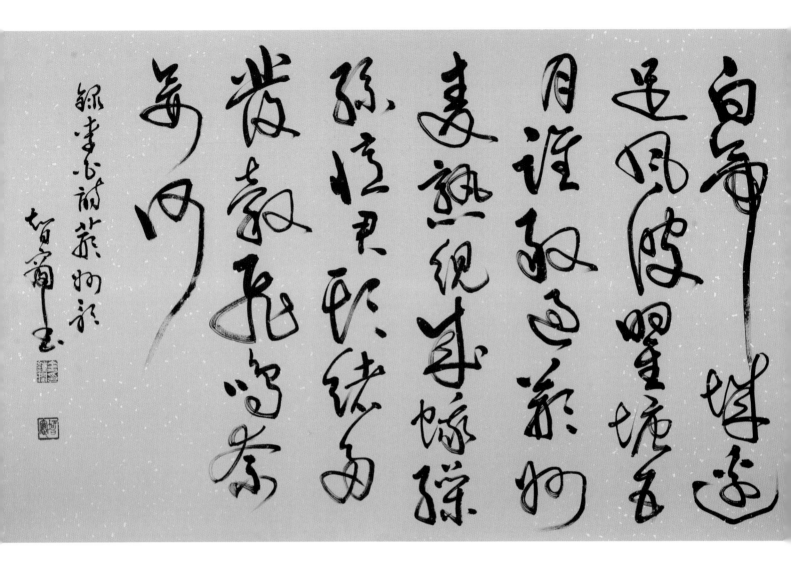

184 荊州歌　형주

白帝城邊足風波　瞿塘五月誰敢過
荊州麥熟繭成蛾　繰絲憶君頭緒多
撥穀飛鳴奈妾何

백제성 가에 바람과 파도가 많으니
오월에 구당협을 누가 감히 건너겠습니까?
형주에 보리 익고 고치가 나방이 되어
실 뽑으며 그대 생각하니 실마리가 많은데
뻐꾸기 날며 우니 첩을 어찌하리오

202

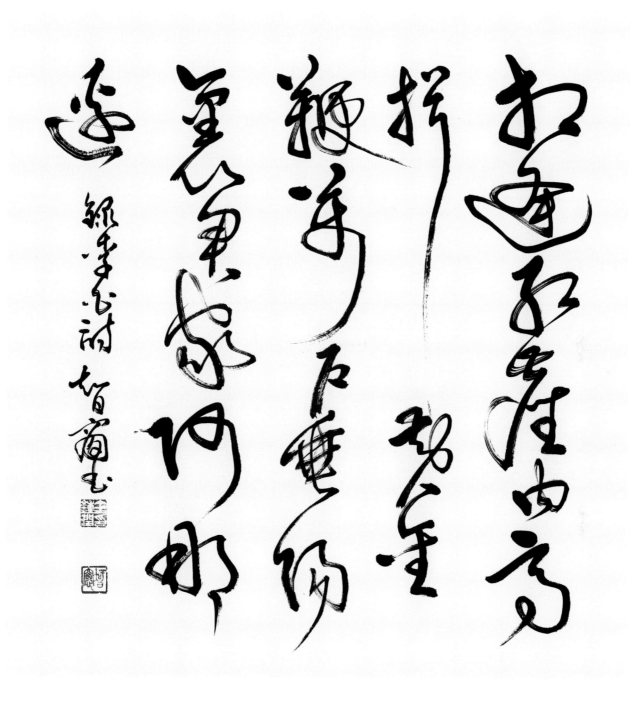

185 相逢行 그대를 만나다

相逢紅塵內　高揖黃金鞭
萬戶垂楊裏　君家阿那邊

붉은 먼지 속어에서 그대를 만나
황금 채찍을 높이 들어 인사하네
수양버들 속에 수많은 집들이 있는데
그대의 집은 어디인가?

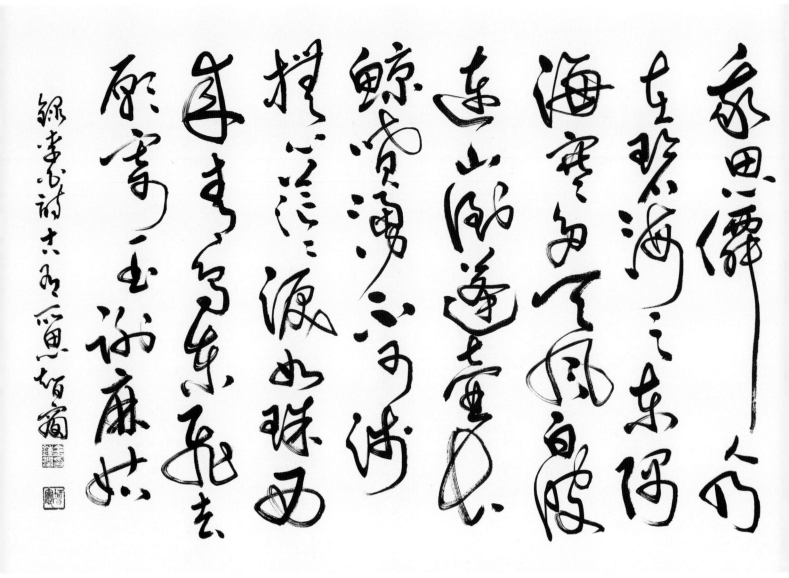

186 古有所思 예전부터 그리워하는 바가 있었다

我思仙人　乃在碧海之東隅
海寒多天風　白波連山倒蓬壺
長鯨噴湧不可涉　撫心茫茫淚如珠
西來靑鳥東飛去　願寄一書謝麻姑

내가 그리워하는 신선이
푸른 바다의 동쪽 모퉁이에 있는데
바다는 차갑고 하늘에는 바람이 많으며
흰 파도는 산처럼 이어져 봉래산을 넘어뜨리네
큰 고래가 물은 뿜으니 건너갈 수 없어
가슴 어루만지고 막막해하며 구슬 같은 눈물을 흘리네
서쪽에서 온 청조가 동쪽으로 날아가니
원컨대 마고에게 편지 한통 부쳐주었으면

187 久別離 구별리

別來幾春未還家　玉窓五見櫻桃花
況有錦字書　開緘使人嗟
至此腸斷彼心絶　雲鬟綠鬢罷梳結
愁如回颷亂白雪　去年寄書報陽臺
今年寄書重相催　東風兮東風
爲我吟行雲使西來　待來竟不來
落花寂寂委靑苔

해어진 뒤 몇 번의 봄이 지나도록
집으로 돌아오지 않았던가?
옥창에서 앵두꽃을 다섯 번이나 보았지
하물며 글자를 수놓은 편지가 있어도
열어봐야 탄식하게 할 뿐임에랴
이 창자는 끊어지게 되었는데
저 마음은 멀어졌네
구름 같은 머리와 까만 귀밑머리
빗질하길 그만두니
시름은 회오리바람에
어지러이 날리는 흰 눈과 같네
작년에 편지를 부쳐
양대에서 만날 것을 알렸고
금년에 편지를 부쳐
거듭 재촉하였지
임이 오기를 기다려도
결국 오지 않으니
떨어진 꽃잎이 쓸쓸히
푸른 이끼 위에서 시들어가네

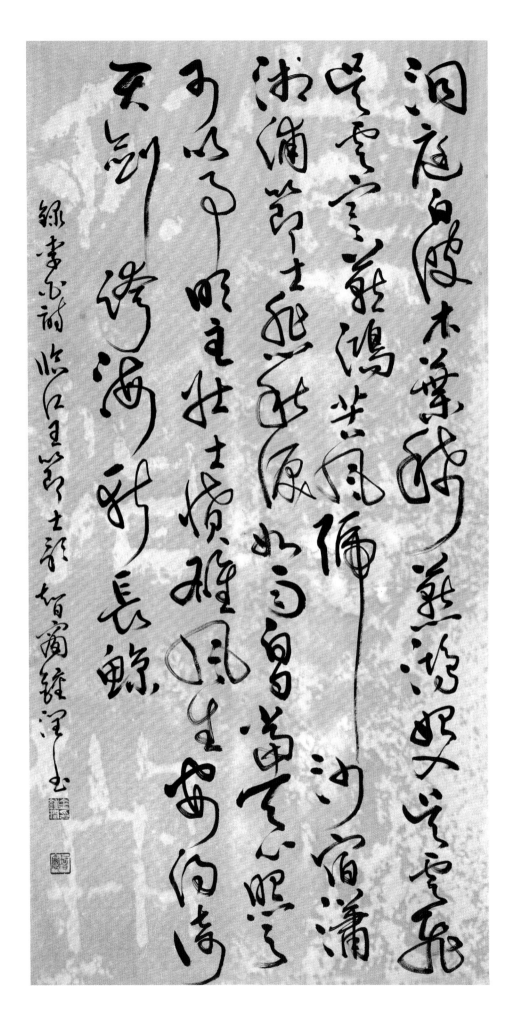

188 臨江王節士歌

임강왕의 절개 있는 선비

洞庭白波木葉稀　燕鴻始入吳雲飛
吳雲寒　燕鴻苦
風號沙宿瀟湘浦　節士悲秋淚如雨
白日當天心　照之可以事明主
壯士憤　雄風生
安得倚天劍　跨海斬長鯨

동정호 하얀 물결에 나뭇잎 드문드문할 때
연 땅의 기러기가 막
오 땅의 구름 속으로 날아오네
오 땅의 구름이 싸늘하여
연 땅에서 온 기러기는 고생스럽구나
바람 부는 소상강 모래톱에 머무니
절개 있는 선비는 가을을 슬퍼하며
눈물을 비 오듯 흘리네
밝은 태양이 하늘 한가운데 떠 있어
그를 비춰보면 밝은 군주를 섬길 만하다네
씩씩한 선비가 발분하니
힘찬 바람이 생겨나는데
어찌하면 의천검을 얻어서
바다를 뛰어넘어 큰 고래를 벨 수 있을까?

189 結襪子　버선 끈을 매다

燕南壯士吳門豪　筑中置鉛魚隱刀
感君恩重許君命　太山一擲輕鴻毛

연나라 남쪽의 장사와 오문의 호걸은
축 안에 납을 두었고 물고기에 칼을 숨겼지
주군의 은혜 두터움에 감동하여 주군에게 목숨을 바치니
태산을 한번 내던짐이 기러기 깃털처럼 가벼웠네

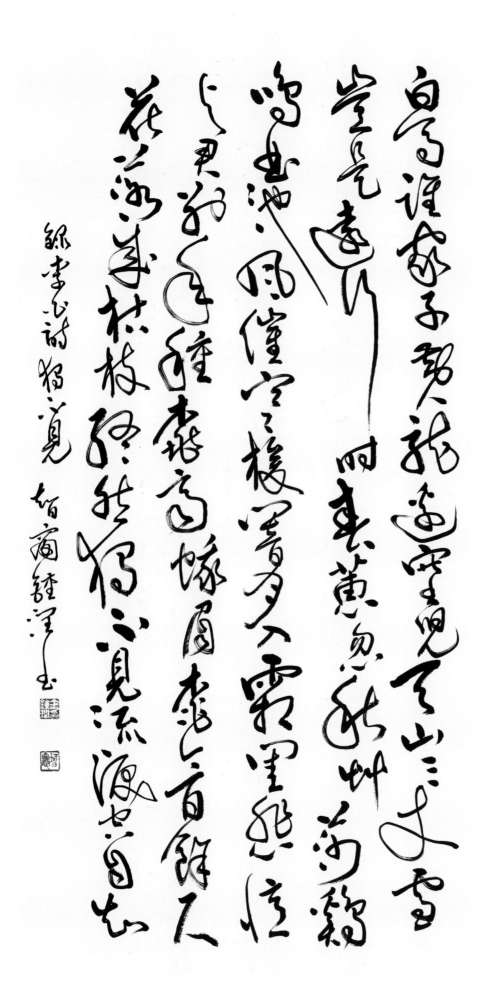

獨不見

홀로 만나지 못하다

白馬誰家子　黃龍邊塞兒
天山三丈雪　豈是遠行時
春蕙忽秋艸　莎鷄鳴曲池
風催寒梭響　月入霜閨悲
憶與君別年　種桃齊蛾眉
桃今百餘尺　花落成枯枝
終然獨不見　流淚空自知

백마 탄 이는 뉘 집 자제던가?
변새 황룡성에 수자리 서는 이가 되었네
천산에 눈이 세 길이나 쌓였으니
어찌 먼 길 떠날 때였으랴?
봄에 핀 난초가 홀연 가을의 풀이 되어 시드니
베짱이가 굽이진 못에서 우는데
바람은 차가운 베틀 북 소리 재촉하며 울리고
달은 서리 내린 규방에 들어와 슬프게 하네
그대와 헤어진 때를 돌이켜보니
복숭아나무 심은 것이 눈썹에 닿았는데
그 나무가 지금은 백여 척이나 되었으며
꽃은 떨어지고 마른 가지만 남았네
끝내 홀로 만나지 못하여
눈물 흘리는 것은 나 혼자만 알고 있네

191 日出東南隅行

태양이 남동쪽에서 떠오르다

秦樓出佳麗　正值朝日光
陌頭能駐馬　花處復添香

진시의 누대에서 아름다운 여인이 나오니
마침 아침 햇살 비칠 때라,
길머리에서 사람의 말을 새우게 하니
꽃 핀 곳에 도 향기를 더하여 서라네.

209

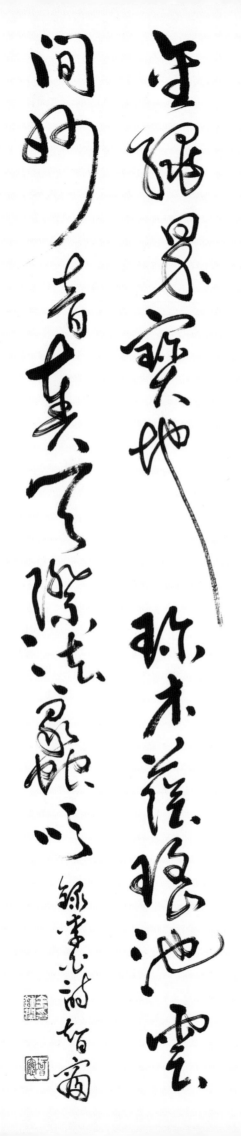

192 舍利佛 사리불

金繩界寶池　珍木蔭瑤池
雲間妙音奏　天際法螺吹

황금 줄이 성스러운 곳을 경계 짓고
진귀한 나무가 요지를 덮었네.
구름 사이로 오묘한 음악이 연주되고
하늘가에 법라가 울리네.

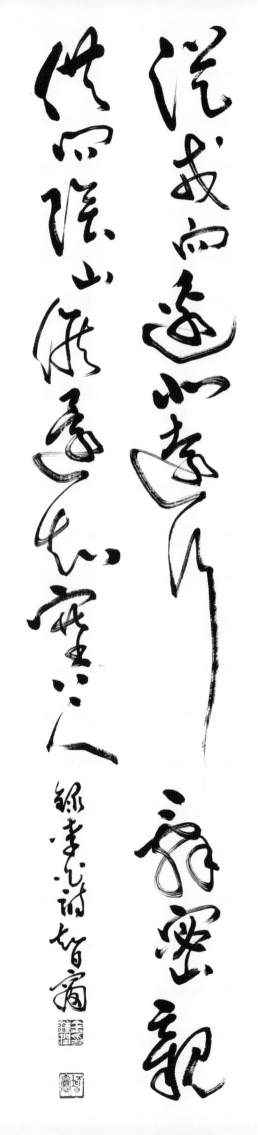

193 摩多樓子　마다루자

從戎向邊北　遠行辭密親
借問陰山候　還知塞上人

종군하여 변방 북쪽으로 향하니
멀리 떠나며 가족과 헤어졌네.
음산의 관리에게 묻나니
도한 변새 사람을 아는가?

211

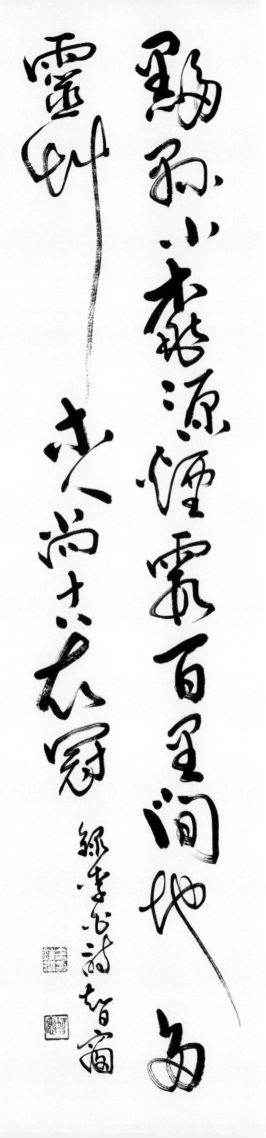

194 小桃源　소도원

黟縣小桃源　煙霞百里間
地多靈草木　人尚古衣冠

이현의 소도원
안개 노을이 백 리,
땅에는 신령스런 풀과 나무가 많고
사람들은 옛 복장을 숭상하네.

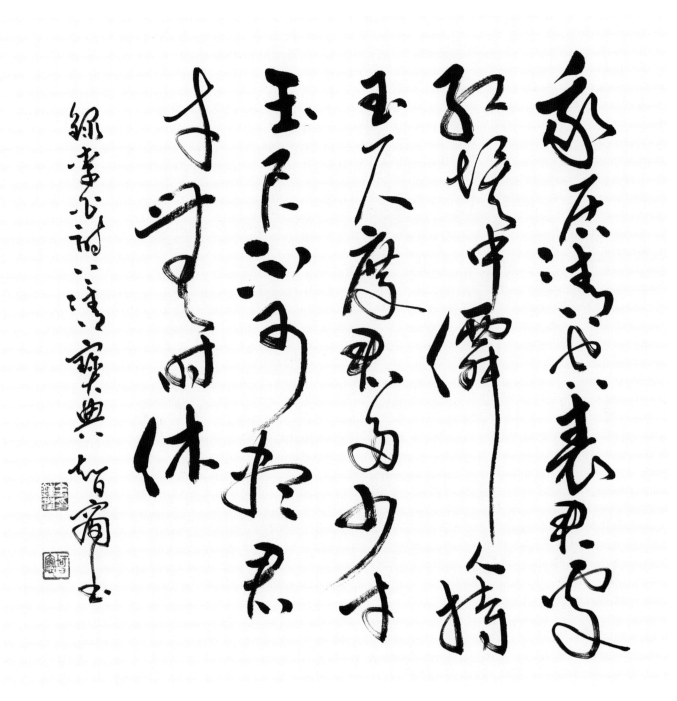

195 上淸寶典 싱청의 보배로운 서적

我居淸空表 君處紅埃中
仙人持玉尺 度君多少才
玉尺不可盡 君才無時休

나는 맑은 하늘밖에 사는데
그대는 붉은 먼지 가운데 머물고 있네.
신선이 옥으로 만든 자를 가지고
그대의 재주가 얼마나 되는지 재보는데,
옥으로 만든 자로 다 잴 수 없으니
그대의 재주는 그칠 때가 없어서라네.

196 桃源二首 其一　무릉도원 2수 제1수

昔日狂秦事可嗟　直驅雞犬入桃花
至令不出烟巒口　萬古潺湲一水斜

옛날 광폭한 진나라 때의 일 탄식할 만하니
곧장 닭과 개를 데리고 도화원으로 들어갔네.
지금까지 안개 덮인 산 입구를 나오지 않았으니
만고에 비낀 냇물 한 줄기가 졸졸 흐르네.

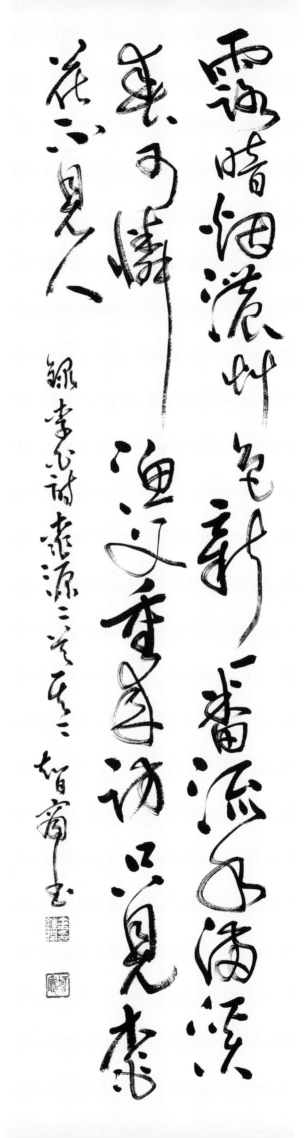

197 桃源二首 其二 무릉도원 2수 제2수

露暗烟濃草色新 一番流水滿溪春
可憐漁父重來訪 只見桃花不見人

이슬 어둑하고 안개 짙어 풀빛이 새로우니
한 번 물이 흘러서 계곡이 온통 봄이네.
안타깝게도 어부가 다시 방문했을 때는
복숭아꽃만 보이고 사람은 보이지 않았지.

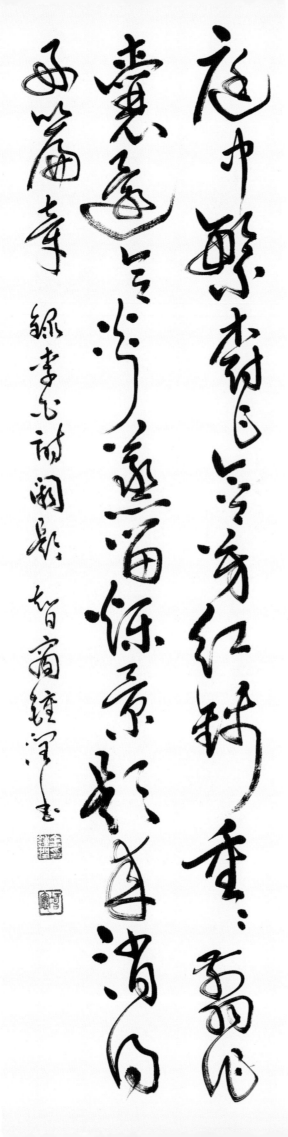

198 闕題 궐제

庭中繁樹作含芳　紅錦重重翦作囊
還合炎簁留爍景　題來消得好篇章

뜰의 무성한 나무가 갑자기 향기를 머금더니
붉은 비단 겹겹으로 잘라서 주머니를 만들었네.
아직도 후덥지근하니 불볕더위가 남아있어
시를 짓자니 좋은 문장이 필요하구나.

216

199 白紵辭 三首 其一

하얀 모시 춤 3수 제1수

揚淸歌　發皓齒
北方佳人東鄰子　且吟白紵停綠水
長袖拂面爲君起　寒雲夜捲霜海空
胡風吹天飄塞鴻　玉顏滿堂樂未終

맑은 노랫소리 드날리며
새하얀 치아를 드리내네
북방의 미인과 동쪽 이웃의 여인네들
〈하얀 모시 춤〉을 노래하려고
〈푸른 물〉을 멈추고서
긴 옷소매를 얼굴에 스치며
임을 위해 일어서네
싸늘한 구름이 밤에 걷히자
서리 내린 바다는 탁 트였고
북풍이 하늘에 불어
변방의 기러기를 날리는데
옥 같은 얼굴이 마루에 가득하여
즐거움이 끝나지 않네

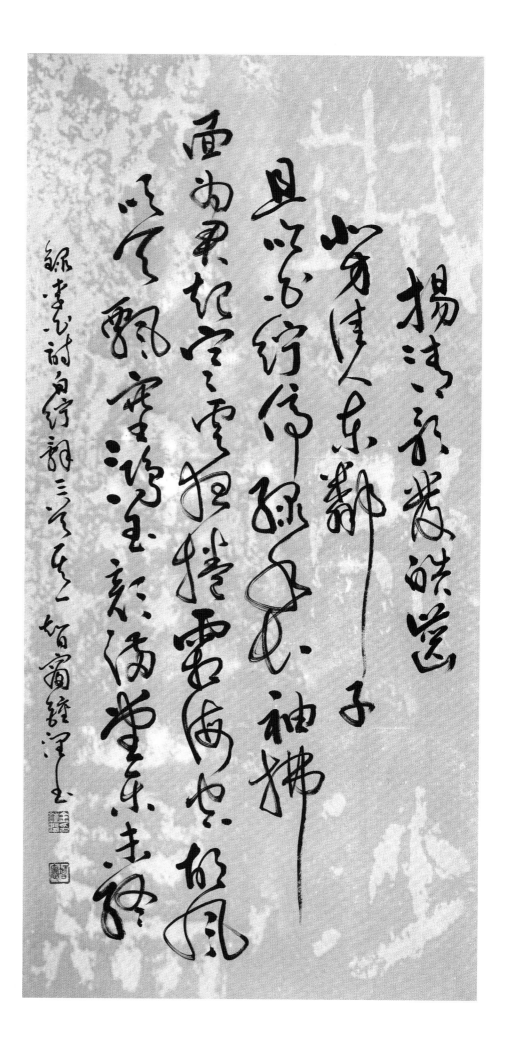

200 白紵辭 三首 其二

하얀 모시 춤 3수 제2수

館娃日落歌吹深　月寒江淸夜沉沉
美人一笑千黃金　垂羅舞縠揚哀音
郢中白雪且莫吟　子夜吳歌動君心
動君心　冀君賞
願作天池雙鴛鴦　一朝飛去靑雲上

관와궁에 해 저물어 풍악소리 커지더니
차가운 달빛 맑은 강에 밤빛이 깊어지네
미인의 웃음 한 번은 천 냥의 황금
비단옷 너울거리며 슬픈 노래를 높이 부르네
영 땅의 〈백설〉은 잠시 읊지 말 것이니
〈자야의 노래〉로 임의 마음 움직이리
임의 마음을 움직여
임의 사랑을 바라니
원컨대 천지의 원앙 한 쌍이 되어
하루아침에 푸른 구름 위로 날아가리라

218

智窓 金鍾潤

- 大統領 勳章 受勳(玉條謹正勳章)
- 木浦教育大學 卒業
- 光州大學校 中語學士
- 中國山東大學校 外國留學院 修了
- 松坡 李圭珩, 長田 河南鎬 先生 師事
- 社團法人 韓國書家協會 中央理事
- 社團法人 韓國美術協會 光州支部 理事
- 韓國 書家協會 光州 支會 副會長
- 東洋國際 書藝學會 光州支會 會長
- 大韓民國 書藝展覽會 招待作家
- 大韓民國 書藝展覽會(國展) 審査委員
- 東洋國際書藝學會 招待作家
- 大韓民國 東洋國際書藝大展 審査委員
- 全南道 美術大展 審査委員
- 光州市 美術大展 審査委員
- 5·18記念 書藝揮毫大會 運營委員
- 書藝大展(月刊書藝 主催) 審査委員
- 순천미술대전 심사위원
- 섬진강미술대전 운영위원 및 심사위원장
- 목민심서 서예대전 심사위원
- 韓國 書藝大展 招待作家, 同 審査委員
- 全國 學生 書藝 白日場大會 審査委員
- 全南, 光州 美術大展 招待作家
- 全南, 光州 敎員書友會 運營理事
- 2000光州비엔날레展 書藝揮毫大會 運營委員
- '95, 2003 Seoul 國際書藝展, 國際學術大會 招待(藝術의 殿堂)
- 中國 北京大學 書藝學術發表會 招待
- 韓·中·日 文化交流協會 運營理事
- 北京 革命歷史博物館 作品所藏
- 中國(北京, 桂林, 西安, 臺北)·臺灣·日本(東京, 琦玉縣) 作品展
- 東洋國際 書藝展 運營委員
- 부채書藝 國際展 作品展(三星文化會館)
- 亞洲國際 書藝展 作品展
- 大韓民國 書藝招待作家展(藝術의 殿堂)
- 논단 : 書藝의 實踐的 方法
 老莊思想의 現代的 接近과 普遍的 價値觀

전남 구례군 구례읍 구례로 314-17
光州廣域市 南區 眞月洞 中興파크 103-1102
H.P : 010-3628-5233
E-mail : jichang7@hanmail.net

저자와의
협의하에
인지생략

智窓 金鍾潤의 행초서로 쓴

李白詩 200首

2023年 8月 25日 초판 발행

저 자 김 종 윤

발행인 이 홍 연 · 이 선 화
발행처 ㈜이화문화출판사
등록번호 제300-2015-92
주소 서울시 종로구 인사동길 12, 대일빌딩 3층 310호
전화 02-732-7091~3 (도서 주문처)
FAX 02-725-5153
홈페이지 www.makebook.net

값 48,000원